Kandinsky: Über das Geistige in der Kunst

康丁斯基著　　**藝術的精神性**

吳瑪悧譯

藝術家出版社印行

康丁斯基　　Kandinsky

藝術的精神性

康丁斯基著　　吳瑪悧譯

出版者・藝術家出版社

ⓒ1985 台北藝術家出版社
Published & Printed in Taiwan

目錄

A 概論

B 繪畫

序

　　這本書在一九五二年，由康丁斯基夫人授權出版。德文本的第四版，正是初版發行後四十年，第五版在之後四年毫無修訂地印行，第六版發行於一九五九年，增加了康丁斯基在第二版版本裡所附的八張圖片。在這之間，康丁斯基為了使理論更精確，繼續又寫了兩本書：「點、線、面」於一九五五，一九五九年由 Benteli 出版社發行，Bern-Bümpliz（該書於一九二五由慕尼黑的 Langen 出版社初次印行，列入包浩斯叢書第九）及「藝術與藝術家論」，此書是收集零散文章和演講的文集。約於一九一○至一九四三年間寫成，也由我於一九五五年，以於 Stuttgart 的 Gerd Hatje 出版社之名初次印行，第二版於一九六三年由 Benteli 出版社發行。

　　一九一○年，康丁斯基44歲，完成了「藝術的精神性」手稿。如同他在「回顧」（Sturm出版社，Berlin一九一三）書裡所描述，該書是這樣子產生的：「這段時間，我習慣將所思所想記錄下來，所以「藝術的精神性」的產生完全是無意之下的。它大約至少是我十年筆記的累積。我最初一篇關於圖畫色彩的美之筆記是這樣的：『圖畫裡色彩的美必須能強烈地吸引住觀眾，同時內容又必須含蓄』我是指繪畫的內容，還不是純粹的形式（如我現在所了解的），而只是藝術家以繪畫表達的感覺。當時我還存在一種幻想，以為觀眾以開放的心站在畫的前頭，試圖從畫裡頭發現與他相屬的語言。這種觀眾當然有（這不是幻覺），只是它像沙灘裏的金粒那般稀少。甚至還有一種觀眾、他和作品的語言毫無血緣關

5

係，但却能與之呼吸，我就曾經遇過這樣的人。」

關於這本書的意義和完成，康丁斯基寫道：「我這本書，「藝術的精神性」，和「藍騎士」一樣，主要目的是，喚起體驗物質裡及抽象東西之精神性的能力；這個能力在未來是必要的，它由無止盡的經驗形成。喚起人們這個仍未具有的優秀的能力，便是這兩本書的主要期待。但，這兩本書却經常被誤解。它們被視為教條，視作者為理論家，是閉門造車，錯亂又不幸的藝術家。但對我而言，沒有一件事，比純粹訴諸腦袋和理性還遙遠的。這個課題今天提出來也許還太早，但在藝術繼續的發展裡它將是橫在藝術家面前，下一個最重要又無可避免的目標。對一如盤據穩固而強壯的根的精神而言，沒有任何東西可以損及它，即使藝術裡為人所懼的腦袋工作即便它超過於創作的直覺部份也不能。

便人們也許全然地排斥〝靈感〞。我們只知道今天的法則，在短短的數千年裡，慢慢地轉型，而成為創造的創世紀。我們也只認識我們的〝才華〞的特性，及其下意識裏必備的元素和所帶的某些色彩。然而，被罩上永恆的烟霧而遠離我們的藝術作品，也許可以計算的方式而得，但計算也只有〝有才華〞的人才能夠，像天文學。如果它〝不過如此〞，那麼，下意識的特徵就具有另一個色彩，不同於我們所熟悉的一些世紀。」「此書完成後丟在抽屜裡數年。藍騎士的出版計劃也被取消。是法蘭茲·馬克首先為第一本書關了坦途。第二本書也得到他細心、體諒和充滿才幹的支持和幫助才得以出版。」

一九一一年，此書由慕尼黑R. Piper公司出版，日期寫一九一二。獻給康丁斯基的姨媽Elisabeth Tichejeff，也是第

一個教育他的人。一九一二年間，兩次再版，但也立即為圖書館所搜購，却不再有任何德文版問世。結果造成，此書不斷被引用，但却只是標題被當做教條一般。它變成一則神話，背景却鮮為人所知。第四版的發行，結束了這種局面，也使原文獲得應有的重視。過去一些年來，對此書發生興趣的人愈來愈多，也有許多的翻譯文字出現。

對這本由一個開拓新藝術的藝術家所寫的很根本性的書之熱衷，正可以說明藝術不只在質上，量上也強烈地增加。對藝術本質的興趣，不只是由於普遍對康丁斯基作品興趣的增加，而也是由於人們希望看到它的始源 —— 從他的第一本理論文字裡 —— 決定性的一些現象和思考過程。由此可以相信，康丁斯基的書絕對不是憑空度撰的。若非面對一些時代的問題，他也不會得到這些認知。在「回顧」裡他記載了一個相當決定性的藝術印象：

「同個時期，我經歷了兩個事件，它們深烙在我的生命裡，帶給我極大的震撼。一個是在莫斯科的法國展覽 —— 尤其是莫內的〝乾草堆〞 —— 另一個是在宮庭劇院的華格納歌劇 —— Lohengrin 的演出，在此之前，我只知道寫實藝術，其實也只有蘇俄的，時常站在Repin 所做的李斯特塑像的手上或之類的之前。而突然我看到了一張「畫」。是一個乾草堆，目錄上這麼說。這種毫無見識的情形，使我非常苦痛。而我却也覺得，一個畫家不應該畫這種不清楚的畫。我納悶地覺得，畫裡缺少了物象。後來我驚訝又迷惑地感覺，這張畫清晰且抹之不去地一直出現在我的腦袋裡，每一個部份都能毫不遺漏地展現在我的眼前。對這情形，我完全不瞭解，也無法為這經驗說明。但我完全明白，這是色盤的力量，是我以前一直沒有發現，沒有預見的。它超過我所有的夢。繪畫本身有了童話的魔力和華麗。只是在無意識下，物象不再

被視爲繪畫不可或缺的元素。大體上，我感覺到，我的童話莫斯科有一小部份早就存在於畫布裡。」也許和康丁斯基發現莫內的同個時期，Henry Van de Velde 說：「今天每個畫家都應該知道，一條色彩線會影響到另一條，它有一定的對立與互補的規則，畫家應該知道，他不可能全然自由任意地處理它。我相信，不久將會有科學的理論產生，包括線和形的討論。」

又說：「**一條線是一個力量**，它像任何一個基本的力一樣產生作用。連結許多線，相互排斥的線正如相互對立的一些基本的力一樣。」

後來又說：「被線條的法則和影響力所浸漬的人，就不會有不受拘束的感覺。只要他拉出一條弧線，與這條並置的其它線就包括在第一條的部份裏，第二條影響了這條，使它發生變化，並同時改變它與第三條第四條或更多的關係，（見 Henry Van Velde 的：「工藝之淺見」（Kunstgewerbl bliche Laienpredigten），一九二〇於Leipzig 由Hermann Seemann 的後繼者出版）這裡我們已知，如 Wilhelm Worringer在「抽象和認識」（一九〇六所寫的博士論文，一九〇八由慕尼黑Piper 出版社出版）裡所寫的類似，傾向於自主的，圖像性的造型。

Worringer 寫道：「那些陳腐的模仿理論，由於亞里斯多德式的觀念教育下造成的奴隸性，使得我們無法擺脫它，而無視於心理的根本價值。它才是一切藝術創作的出發點和目的。好一點時，我們在談形而上美時，把不美的，即非古典的，丟在一旁。但，這形上美之外，還有更高的形上學，包括了藝術的一切範圍，它超越物質的意義，記載於一切創造物裡，不管是毛利族的木刻也好，或是在最好的阿西利阿的浮雕。這裡，形而上意謂著：一切藝術創作無它，不過是

人類與外在世界從創世紀開始至未來的關係過程記錄而已。所以，藝術只是心理力量的一個表現形式之一，其它如宗教現象，變換的世界觀等，也是這個心理力量在同樣的過程裏的表現。

Van de Velde 的「工藝之淺見」和Worringer 的「抽象和認識」挑起那個時代的情緒，為康丁斯基的「藝術的精神性」鋪下了一條路。那時開始新的時代，也帶來時代的新問題；原子時代，被預料到，如康丁斯基在「回顧」裡所提：「科學的事件清走了這條路上的一個大障礙。這是指原子的繼續分裂。原子的掉落，在我的心裡，正如世界的崩潰一樣。忽然最厚的牆倒塌了。一切變得不穩定、不可靠和脆弱。如果有一塊石頭在空氣中溶化掉，我也不應該驚訝。科學對我似乎是毀滅性的：它建立在學者的幻覺及錯誤上，而這些學者們並不是在曙光裡，以穩定的手，一塊一塊石頭搭建起他們神聖的殿堂，而是，在黑暗裏任憑喜好地試探真理，盲目地將一個東西視為另一個。」這個對物理的新理論，在上世紀末本世紀初有歐斯華和普蘭克增添的新理論，尤其，到愛因斯坦的「相對論」時達到顛峯，所持的懷疑論調說明，原子物理在當時還不為藝術家納入思想世界裏。但儘管如此，康丁斯基還是與物理平行地，發展類似的思考，這尤具意義，因為藝術的成果走在物理之前，它直接地從理論走向實際，能活生生的引起討論。

由此看來，在那個時候，康丁斯基的文字造成的煽動性是可理喻的。這些文字附帶著他的圖，更引起人們討論。但這也不很有利，有些批評家就認為康丁斯基，要做為一個畫家又是理論家，還不夠成熟。即使今天，讀者也必須體諒，康丁斯基是個蘇俄人，他的語言有東方豐富的雙關語的表達方

式，在語言障礙處，常以聯想的方式帶過。這因此也造成夠多惡意的—或者是善意的—誤解。但漸漸的，人們也習慣了他這種鬆散的語言方式。康丁斯基的觀念，也在這四十年的轉變裏，更清楚了。「回顧」裏康丁斯基談到一張作品的造型方法：「另一種方式是構成性的，這類作品大半是或僅僅是〝從藝術家身上〞產生的，就像幾世紀來音樂的情形一般。繪畫，從這個觀點來說，趕上了音樂。兩者漸漸傾向於創作〝絕對〞作品，也就是說，完全〝客觀〞的東西。它像一件自然的作品，有法則的獨立生命，由其自身成長出來。這種作品接近抽象的藝術，也許它們自己決定，這個存在於抽象裏的藝術，將化身於不可預見的未來。」

現在，〝抽象的〞變成〝絕對的〞，而康丁斯基也接受了Theo Van Doesburg（一九三〇）引用的〝具象〞的觀念，並在「廿世紀」刊物，第一期，以「具象藝術」爲題寫道：「你們是否注意到，我雖然說了那麼多關於繪畫和它的表現方式，却仍一個字也沒提到「物體」（Objekt）？原因很簡單：我談的是繪畫本質性的，必要的東西。」

沒有人可以沒有〝色彩〞沒有〝圖象〞而畫畫的。但繪畫裏沒有〝物體〞，這在本世紀起碼已有三十年歷史了。所以，繪畫，可以有物體，也可以沒有。

當我想起所有繞著這個〝沒有〞轉的辯論，這個三十年前就開始而至今仍嚷嚷不休的爭論，我就更看到〝抽象的〞或〝非物象〞繪畫的極大潛力。而這些繪畫，我寧願稱它們是〝具象的〞。

這種藝術是一個〝問題〞，一直爲人所逃避，或者認爲早就解決掉了（當然是反面的意思）而它却是無法被埋葬的。它太活生生了。

印象主義，表現主義和立體主義已經不再有任何問題。所有這些〝主義〞分別被裝進歷史的抽屜裏，編上號碼，貼上內容的指示標語，一切的爭論就這樣結束。

這是往事。

但有關具象藝術的辯論却仍看不見終點。這樣反而更好！具象藝術方得以完全地發展，尤其在一些自由的土地上，參與這個運動的年輕藝術家愈來愈多。

這是未來！

「藝術的精神性」有很大的影響力。這是不容否認的。即使有些東西康丁斯基本人沒有實現，別人却接受他的思想，依著這些方式繼續發展下去。完全脫離自然的模仿，如一九一一苦普卡Kupka，一九一三馬勒維奇和蒙德里安的成就，皆可溯回康丁斯基的書。因為，此書在當時不斷地被討論。即使說這三位新藝術的先鋒者不知有此書，但想想，大約是在同個時間裏，在不同的地方：慕尼黑、巴黎、莫斯科，類似的構想却同時在實現，如康丁斯基在書裏寫，在畫裏現。

康丁斯基經年從事教育，傳遞他的理論。一九一七～一九二二他在莫斯科有個領導性的職位，一九二二，葛羅畢烏斯聘他到麥瑪的包浩斯藝術學院，當時像費寧格、伊登、克雷、馬克斯、木赫、席烈瑪等也在那裏，一年之後納基也來了。包浩斯的工作使他有更多的機會從事理論研究，因此在一九二三～一九二五年間，完成第二本論著「點線面」，列入包浩斯的叢書裏，一九二五由慕尼黑的Albert Lange 出版。他在序裏說：「也許，發現這本小書竟是「藝術的精神性」思想的延續，是件有意思的事。」

今天我們讀這本書，一方面是以尊敬拓荒者之成就的心情，另一方面是以批判的眼光，面對這些經由康丁斯基作品實

驗而發生影響的理論文字。關於他的作品，我發行了兩本書，「康丁斯基」選了十幅水彩和膠彩，並附上說明文字。（Holbein 出版社，Basel 一九四九）及「瓦西利·康丁斯基」是他作品和影響的專論，由 Arp，Estienne, Giedion-Welcker, Grohmann, Grote, Nina Kandinsky 及 Magnelli 所寫（Maeght 出版社編，Paris 一九五一）這兩本書同時是此書生動的補充。

康丁斯基的文章是提供我們從藝術家到藝術的發展，並帶領向新藝術的重要論文。它們既不是一個開始，也不是結束，而是發展過程裏的一個刻記。

<div align="center">蘇黎士，一九六五·七·二　　馬克斯·比爾</div>

第一版前言

我這裏所發展的思想，是過去五年至七年之間觀察和感覺經驗的累積。我本來希望以這個題目寫本大書，爲此必須在這個感覺領域做許多實驗。由於其它重要事情得做，不得不放棄這個大計劃。也許我永遠也不可能實現它，也許另一個人可以更竭力做好它。因爲，這是一件必要的事。我因此不得不停留在簡單的大綱上，並以此滿足。如果我的這點暗示不會徒然，就相當幸運了。

第二版前言

　　這本書寫於一九一〇年。在第一版發行之前（一九一二），我又添入這之間我所有的新經驗。這樣，又半年過去了，有些東西，今天我看得更自由更寬廣。經過一番思慮，我發現有些東西還不夠精確，因此決定整理，添入多年來銳利的觀察與經驗所得，以「繪畫的和諧理論」為題，一部份一部份寫，也許可以做為此書的連續。由於第二版接著第一版就發行，因此這些文字幾乎未經潤飾地呈現出來。之後又發展的其它零碎東西（或者說補充）有我的文章「形的問題」，則編入「藍騎士」裏。

　　　　　　　　慕尼黑，一九一二年四月　　康丁斯基

A 概論

I. 引言

　　每件藝術作品都是它那時代的孩子，也是我們感覺的母親。每個文化時期，都有自己的藝術，它無法被重複。即使企圖使過去的藝術原則復甦，最多只能產生死胎作品。舉例說，我們根本不可能像老希臘人那樣地感覺、內在那樣地生活著。因此，如果企圖用希臘的原則來雕塑的話，頂多只能做到和希臘雕塑相同形式的東西，而作品本身，任何時代看來，都會是空洞無意義的，這種模仿就像猴子的模仿。外表看來，它的動作和人一樣；它坐著，書擺在鼻端前，一頁一頁地翻，一副沈思狀。但，這個動作卻沒有絲毫的意義。

　　但有一種外在類似的藝術，它卻是由於必要而產生。它乃是由於整個道德和精神氣息內在傾向的相似，追求的目標相似，也就是說和另一個時代內在氣氛相似，很邏輯的，也應用與過去相同的形式來表達。我們對原始人類的同情、瞭解及內在的血緣關係，便是如此產生的。正如我們一樣，這些純粹的藝術家只尋求作品的內在本質，自然就不會顧慮到外在的形式了。

　　這個重要的內在接觸點，就其整體來說，也不過是一個點而已。我們的心靈長久受物質主義的侵蝕，雖然已慢慢地復甦，但還隱含著沒有信仰、缺乏方向感、沒有理想的病症。唯物觀的惡夢還殘留著，它使整個宇宙的生命變成邪惡無意義的遊戲。覺醒的心靈依然脆弱地被其籠罩。只有一絲微弱的光，像一個大黑圈裏唯一的一個點亮著。這道光便是一個預示，而當心靈看到它時，卻軟弱，懷疑它是否只是夢，而黑暗才是事實。這個懷疑和被唯物哲學壓迫的苦痛，便是我們的心靈和原始人類的不同處。我們的心靈是一個裂口，一

彈奏便發出裂縫聲，像一隻地底深處失而復得的花瓶，上面卻有裂痕。因此，我們現在所處的，藉助外在的形式，走向原始，應該只是過渡的現象。

新藝術與歷史上的形式之兩種相類似的情況，顯然，他們彼此全然不同。第一個是表面的，沒有未來性。第二個是內在的，含有未來性。經過物質主義時期的嘗試後，心靈似乎已殘破不堪，這個嘗試因而被全然地摔開，心靈也經由奮鬥和苦痛而更精煉、向上。比較粗糙的感覺像恐懼、快樂、憂傷等也曾是試煉時期藝術的內容，現在卻不再能吸引藝術家了。他試著去喚起精緻感情，自己去經歷複雜、精緻一點的生活，由此產生的作品必然能激起那些有感覺能力的觀衆精緻的感情，它是不可名狀的。

但是，今日的觀衆少有能夠感覺這種情感的。觀衆在藝術作品裏尋求的不外是有特定目的的自然模仿（如一般所謂的塑像之類）或帶有某種意義的自然模仿如「印象派」繪畫，或者以**自然的形式表達內心狀況**（所謂的氣氛）①所有這些形式，如果它眞是藝術的，便能達到它的目的，供給精神的糧食（即使是在第一種情形），尤其觀衆特別容易與第三種情形發生共鳴。當然像這種共鳴（或者對立）都不會是空洞或表面的，作品的氣氛可以使觀衆更深刻或更清楚。總之，這種作品可以防止心靈粗糙化。它使心靈雖持在某種高度，像樂器絃上的調音器。但是精緻化和聲音在時空的伸展只是單方面的，藝術的影響力還沒達到極至。

1. 可惜這個用來表示一個生動藝術家的努力的字眼，也常被誤解或拿來嘲弄。是否有這麼一個偉大的字眼，不會被人歪曲使用呢？

很大、很小或中等的大大小小不同的空間，每個房間的牆壁都掛上不同尺寸的畫布、數千幅。上頭以色彩畫出「大自然」：光或陰影下的動物，喝水，站在水邊，躺在草地上，旁邊還有由非基督徒的藝術家所畫之十字架上的基督，花、人體或坐或站或走、裸體的，大半是裸婦（通常是縮小的背影），蘋果和銀器，某參某長塑像、落日、紅衣婦人、飛鴨、某男爵夫人像、飛鵝、白衣夫人、亮麗的陽光陰影下的小生、某大巨像、綠衣夫人。這些都詳詳細細地印在一本書上：該藝術家的大名，圖畫的名稱。人們拿著這些書，從一片牆走到另一片，翻開書，讀讀名字，然後離開。和來時一模一樣，沒有多沒有少，立刻又鑽進他們汲汲營營和藝術牽扯不上的事情裏。

他們為什麼要來？每張圖畫是那麼地豐富，包藏著整個的生命，整個充滿恐懼、疑惑、希望和歡愉的生命。

這個生命朝向何方？藝術家的心吶喊著什麼？如果他仍創作的話。他要宣告的是什麼？「將光明投入人們黑暗的心靈——藝術家的職責。」舒曼這麼說。「畫家是一個能畫能塗的人。」托爾斯泰這麼說。

就這兩個詮釋來選擇的話，如果我們想想上面所說的，我們必然選擇第二者。畫布上是不同程度畫出來的物體，參差並列在〝繪畫〞裏。畫布整體的和諧成為藝術作品的要素。以冷漠的眼光和不在乎的心情，觀眾們看這些作品。而行家們讚賞他們的〝技術〞（像讚賞一位走索者一樣），沈浸在〝繪畫〞裏（像享受一塊大麵餅一樣），飢渴的心靈離開時依舊飢渴。

大部份的老百姓閒散地穿過廳堂，說這些畫〝很美〞，〝很偉大〞。可以說點話的人，沒有說什麼話；有耳朵能夠聽的人，也沒聽到什麼。藝術至此，稱之為〝為藝術而藝術〞

如此毀掉內在的聲音—色彩的生命，將藝術的力量驅散爲無，便是〝爲藝術而藝術〞。

藝術家對他的技巧、發明和敏銳、尋求物質形成的報酬。他的目的是滿足他的功名野心和擁有慾。財富的競爭取代的藝術家可能共同深入地工作。大家抱怨競爭太烈、生產過度。仇恨、劃圈子、勢力範圍、猜忌、陰謀，是這些追求物質的②野心藝術家的結果。

觀衆們悄悄避開這些短視的藝術家，他們在一個漫無目標的藝術裏，看不到生命的目的，而只有眼前高懸的理想。

「瞭解」是藝術家所應敎育觀衆的。上面說過，藝術是時代的孩子。這樣的藝術只能藝術的重複當時氣氛裏的東西。這種沒有遠景的藝術，只能夠是時代的孩子，而不能成爲未來的母親，它是被割閹的藝術。它只有短暫的生命。當它自己所製造的情勢轉變時，它就會道德地死亡。

另一種植根於同一個精神時期的藝術，而能夠更進一步敎育大衆的，不僅是那個時代的回響和鏡子，而且帶有預言的力量，影響深邃。

精神生活，是藝術所歸屬的；藝術也是它最爲有力的代言人。它雖複雜但却特定，它可翻譯爲一個簡單的往前、往上的運動。這是一個認知的運動。它可以有不同的形式，但根

2.少數的幾個例外也不能改變這毫無希望又相當宿命的圖象。即使這些少數的例外，也是那些拿爲藝術而藝術爲信條的藝術家們。他們有一個高度的理想，但它其實是毫無標的的、驅散藝術的力量。外在的美感是塑造精神氣氛的元素。但是它除了正面的（美＝好）外，却缺乏一個永不匱乏的才華（才華如福音書裏的定義）。

本上却有相同的意義與目的。

由於一切都那麼晦澀不清，所以必須披星戴月，經歷一切苦痛的煎熬而向前向上移動。好不容易走到一個階段，清走了無數的障礙後，又有某隻魔手樹立摒障於路上，使人甚至於認不清路了。

但總是會出現一個和我們沒什兩樣的人，却具有一個神秘超人的「視覺」。

他看到，指了出來。他的高度才華同時也是他的十字架，有時他也想放下來，但却不能。

在嘲笑和仇恨下，他推著人性這部不斷抵抗、陷入石坑裏的車子往前往上走。

直到他的身軀不再存在，人們才用盡各種方法，以大理石、鐵、銅、石頭，爲他塑一座大雕像。好如他的**肉體**依然存在一樣。而偏偏這些人類的服務者、殉道者鄙視肉體，只爲精神服務。但無論如何，這些大理石也意味著：大多數的人今日已到達這前人所達到的點了。

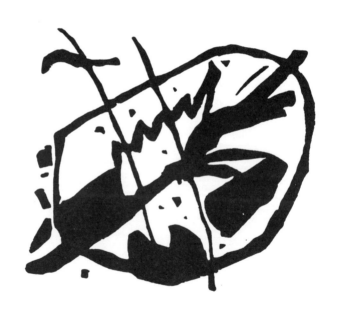

Ⅱ運動

將一個大的銳角三角形，以水平線分成大小不均的若干等分，最上面是最尖最小的部份。這就是一張正確的精神生活圖。愈下面愈寬愈廣，體積愈大。三角形慢慢地，幾乎不被察覺地往上往前移動。〝今天〞曾是最頂端的，〝明天〞③輪到下一個部份，也就是說今天只有頂端部份能了解的。對其它則爲不可理喩，無意義的，明天將成爲下部份的充滿意義和感覺的內容。

在最上部的頂尖處，往往獨獨站著一個人。他愉快地觀望著的，也正是他內心最深沈的悲傷。站在他旁邊的那些人却不能瞭解他。他們指他爲：騙子或者精神病人。貝多芬便是如此受謾罵，一生孤獨地站在高處④。直到若干年後三角形的大半部份才都到達他曾經孤獨站立的位置。而雖然有那麼多的雕像、紀念碑之類，但眞的這些人都達到那個高度了嗎？⑤

三角形的任何部份都有藝術家。任何一個，只要能超越自己的區域界限往上看的，便是先知，他可以幫助推動這部頑

3.這個「今天」和「明天」的涵意如聖經上創世紀裏的「天」。

4.韋伯（Weber），魔彈射手（Freischütz）的作曲者，也這樣認爲：「（指貝多芬的第七交響曲）現在，這個瘋子已達到極點。他夠資格進瘋人院了。」第一音節開始，最緊要的地方，敲響了「e」時，Abbé Stadler 第一次聽到時，對鄰座叫起來：「怎麼還是這個─e─，他想不到其它的嗎？這個無能的傢伙。」（「貝多芬」，August Göllerich 著）。

5.有些紀念碑，不正是這個問題的可悲的解答嗎？

強的車子。而這些盲目的藝術家或只有低俗目的的，則爲大衆所瞭解和讚賞。如果這個部份越大（表示它陷的愈深），這個藝術家的話語就爲愈多的人瞭解，有愈多的觀衆。顯然的，每個部份的羣衆都意識或無意識地渴求精神糧食。這些糧食便由藝術家來供給。每個人都等著搶這些糧食。

這個三角圖並不就是整個精神生活的全部。例如，它就沒有把陰影部份——一個大黑塊，表現出來。例如常有的情形：供給某部份人的精神糧食却被位於更高部份的人搶去。對這站在高部份的人來說，這些糧食便是毒品：食用少的話，只會從高處往下降；食用多，則心靈將淪落到最底部。Sien-kiewicz 在他的小說裏，將精神生活比做游泳說：不能毫不倦怠地努力的人，不能在沈落時奮力往上掙扎的人，必然沈落下去。這時，人的所謂〝才華〞（如福音書所說）變成了咒詛——這不只是指有此才華的藝術家而已，還包括那些吃了這個食品的人。藝術家以他的力量來滿足他低級的需要，虛假的藝術形式呈現出的是不純正的東西，吸收一些弱的元素，繁衍惡劣的，以欺騙衆人，並幫助衆人欺騙他們自己，說他們和其它的人一樣有精神的渴望，而這是一個可以解除他們飢渴的源頭。像這樣的作品不但不能使運動往前進，相反的，它阻礙它，退阻那些奮力向前的人，並散播瘟疫於四處。

這樣的時期裏，藝術沒有有力的發言人；在這個時期裏，缺乏眞正的精神糧食，這便是精神世界淪亡的時期。靈魂不斷地從高處抖落，整個三角形似乎靜止不動，或者往後往下沈。而這個又聾又盲的時代裏，人們唯一特殊的成就是：他們關心物質的財富、讚美科技的進步，這些爲生活服務的東西，並視之爲一項偉大的成就。而眞正的精神力量却完全被

低估甚至否認了。

被孤立的那些焦渴者，却被嘲笑或視之爲精神不正常。但有少數的人能抗拒這種醉生夢死，感覺到他們在黑暗裏尋找著精神的生活、知識和進步，他們發出嘶啞的合聲，帶著悲傷和抱怨的調子。精神的夜晚愈來愈深沈，愈來愈是灰暗地籠罩著這些受驚的心靈，這些人受懷疑和恐懼的鞭笞而漸軟弱，終於在黑暗裏崩潰。

這個階段的藝術指向墮落，只用之於物質的目的上。它從**冷硬的物質**現實裏尋找題材，因爲它不知道什麼是精緻的東西。物體的再現是它唯一的目標，將這個物體却毫無改變地畫出來。藝術的〝內涵〞因之殆失。只有〝技術〞，如何再現物體的問題存在。這個現象成爲藝術的教條，藝術已失去了靈魂。

藝術便以「如何」而繼續傳燈下去。它愈來愈專業化，成爲只有藝術家可以瞭解的，而他們也因此開始抱怨觀衆的冷漠。這樣時代裏的藝術家，就沒有說話的必要；只由於做一些〝不一樣〞的東西，就爲某些文藝愛好者，內行人抬得高高的（接著財源也滾滾而入！）於是有大量所謂天才靈活的人，投入這個似乎很容易征服的藝術裏。每一個「藝術中心」聚集了成千上萬的藝術家，他們中有數以千計的藝術家追尋的只是新的姿態，以冷漠不問世事的心，沒有感覺地製造幾百萬幅作品。

〝競爭〞愈來愈激烈。野蠻的功名競賽愈來愈表面化。而僥倖地可以在藝術家混戰，圖畫混戰裏奮鬥出一點成就的小團體，便窩居在他們爭服來的地盤上。而那些遠遠不解地觀望著的羣衆，對這樣的藝術已失去興緻，掉頭走掉了。

但盡管這些盲目、混亂和野蠻的追逐，這個精神的三角依

然不畏屈服地，穩定而慢慢地往前往上移動。

一個隱形的摩西從山上來，看到圍繞著金牛的舞蹈。但是，他依然將智慧帶給人們。

他那無法爲大衆所接受的話語先被藝術家接受了。他不知不覺地隨著召喚走去。在那個「如何」裏，也同時醞藏著復甦的力量。即使這個「如何」沒有什麼結果，這個「不一樣」（今日稱爲「個人風格」）呈現的物體，不會是冷硬的，毫無幻想的實際物體的再現，而是一個比較不那麼生硬，不那麼物質的東西。⑥

如果「如何」可以更進一步地帶出藝術家的情感，傳達出他精緻的體驗，那麼，藝術就進入軌道了，而「內涵」（什麼）便自然地流露出來，它便是精神復甦後的糧食。它不是物質的，像過去所謂的具象的，而是指**藝術的內涵**、藝術的靈魂，沒有它，就沒有健康的生命，像一個人，一個種族一樣。

這個內涵，也只有藝術可以掌握，並以它唯有的方式傳達出來。

6.這裏一直用到“物質的”與“非物質的”字眼，還有介於其間的，稱爲“多多少少”物質的。一切都是物質的嗎？一切都是精神的嗎？難道這兩個字的區別不只是單單精神的或單單物質的層次差異嗎？精神的產物，如實證科學的思考，也是物質的，但它不是粗糙的，而是精緻可感的。所有手所觸摸不到的，就是精神嗎？這篇文章無法繼續談它只要不太吹毛求疵就好。

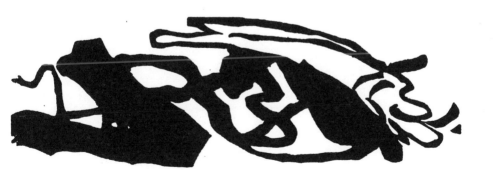

Ⅲ、精神的轉型

精神的三角形漸漸地向前向上移動。今天，最下面最大的部份，達到物質主義教條的第一個標語 —— 用不同的名目宗教地領導人民。他們稱爲猶太人、天主教徒、基督徒等。但實際上他們是無神論者。少數最勇敢的或最狹窄的人也公開承認。「天堂」是空的，「上帝已經死亡」。政治上，這些人又是人民代表的黨羽或共和黨員。過去他們對這些政治觀懷抱的恐懼、憎惡和仇恨，今天轉移到對無政府主義者上來。但事實上，他們對無政府主義者，除了這個使人爲之一顫的名稱外，毫無認識。經濟上，這些人是社會主義者，他們磨銳正義之劍，給資本主義這條多頭蛇予致命的一擊，砍下萬惡之首。

由於這一大部份的人們從來沒有獨立地解決過任何問題，而且，他們向來蹲踞在人類這部車子上，讓一個站在他們高處的人推著走，所以他們不知道怎麼推動一件事，而一直遠遠地觀望著。他們猜想，推動一件事很容易，因此輕信有所謂特效藥之類的。

緊接在這個部位下面的人盲目地被這些人拉向高處，但卻抓著原來的方位不放，怕在這個他們原來一無所知的地方受騙。

而更上部的人不但是盲目的無神論者，也常用一些奇怪陌生的字眼（例如Virchow 這類所謂博學家說的話：我解剖過無數的屍體，卻從來沒發現過什麼靈魂的。）政治上，多半的時候他們是共和黨員，懂得國會裏各種不同的禮俗；讀讀報紙的社論。經濟上，他們是不同程度的社會主義人士，能夠引述許多話來支持他們的〝信念〞。

上面部份，又漸漸地產生其他的標題為剛剛沒有談到的，即科學和藝術，包括文學和音樂。

科學上，這些人是實證主義者，他們只相信那些能夠量，能夠拿來秤一秤的東西，其他的則視之為有害而無聊的東西。而昨天這樣認為，今天卻又成了他們所謂「證實」了的理論。

藝術上，他們是自然主義者，但也只到某個限度。由於這個界度是別人劃定的，因此他們深信不疑，欣賞藝術家的個性、人格和脾氣。

在這較高的部份，雖有顯明的秩序、安全、和不可或缺的原則，但仍隱含著一種傳染性的恐懼、迷惑、猶豫和缺乏安全感。如同遠洋船上的乘客，見到陸地上被大霧籠罩，黑雲密佈，黑夜裏晦澀的風將海水湧灌上來時所想的。而這是由於他們的教育，他們知道，今天被崇拜的學者、政治家、藝術家們，昨天仍是被嘲弄、不屑一顧的野心者、騙子、江湖客。

在精神的三角形裏，位置愈高的部份角度愈銳，愈顯得恐懼，沒有安全感。首先，四處是有眼睛，可以看見自己的人；有腦袋，可以思想的人。他們捫心自問：如果前天的智慧被昨天的人推翻了，昨天的被今天推翻，難道不可能說，今天的也將被明天推翻？他們中最勇敢的人回答說：「這是可能的。」

另外，還有一些眼睛，可以看到今日科學、仍不能解釋的、東西。他們自問：「如果科學仍走在這條一如以前的路上，它能夠為這些問題找到解答嗎？如果能夠，我們可以信賴它嗎？」這個部位也有一些專家、學者，依然記得，有些當

初被學院所摒棄的東西，今日卻得到這些學院的認同。也有一些藝術學者寫了一些過去被視為無稽之談的藝術。這些書做了不少開路工作，讓藝術早已跨出的，再度穩立起來，這一次，應該永遠穩穩站立在它新的位置上了。但他們沒有注意到，他們不是在藝術之前，而是藝術之後，做了障礙。一旦他們發現了，明天又寫一本新書，把障礙移後一些。如此不會有所改變，直到他們真正瞭解到，外在的藝術的原則只是對過去的有效，而不是給未來的。沒有一個原則理論適用於非物質領域的。不是物質的東西，自然沒有物質的結晶。未來的精神，只能用感覺來體會。（而這正是藝術家的本能。）理論是一盞燈，用來探照昨日與昨日之前的東西。（第七章將繼續談此。）

　　如果我們又站得高些，就感覺到更多的困惑，正如一個依所有建築的、數學的原則規劃的大而完備的城市，忽然被一股莫名的外力所搖撼。住在這裏的人們，就像住在有這種莫名外力存在的城市一般，精神的建築師們也無法料到。這裏巨牆的一部份，像紙板房子一樣的倒塌，那裏一座擎天的巨塔，由許多尖狀、〝永恆〞的精神箭矢築成，變成廢墟。一座老而被遺忘了的墓園發生地震、老而被遺忘了的墓掀開，跑出那些被遺忘了的鬼靈。人工的太陽出現黑斑點，愈來愈黯淡。而我們拿什麼來與黑暗奮鬥？

　　這個城市也有一些聾子，被陌生的智慧所震聾，他們聽不見任何崩落的聲音。也有一些被其所蒙的盲人，他們說：我們的太陽會愈來愈明亮，不久，所有的黑點都會消失。但即使這些人也將會看到而且聽到！

　　更高部位的人，就沒有所謂的恐懼了。他們的工作是大膽地去動搖人們所建立的柱子。那裏有另一種專家，一再地試驗物質，他們對任何問題沒有恐懼，而對那些昨日萬物所賴

以建立的基礎，整個宇宙之柱的物質，提出懷疑。電子理論
── 游離電子應該可以完全取代物質，這是最近一些勇於創
新的結構家發現的。這些人總是跨過界限，征服科學的城堡
，像一些忘我的、壯烈犧牲的軍人。但是 ──「沒有一座要
塞是攻不破的。」

另一方面，在昨日被稱爲「欺詐」的「事實」，將愈來愈
昭諸於世。甚至報紙，這塊成功的跳板、民眾的僕人，提供
〝你們所要的〞，也會發現他們在報導一些〝奇蹟〞時，有
時不得不隱藏自己諷刺的聲調，或者妥協。

不同的學者裏，那些極端物質主義者，奉獻他們的力量於
研究那些我們無法逃避或緘默的事實上。⑦

另一方面，不信任物質主義科學方法的人愈來愈多，尤其
在處理涉及於〝非物質〞或我們不認爲是物質的問題上時。
正如藝術向原始藝術裏搜尋一樣，這些人也轉向那個被人半
遺忘了的時代，用那被半遺忘了的方法來幫助自己。不管怎
樣，這些方法在這些民族裏還是活的，我們只是習慣以高姿
態，以憐憫和鄙視的眼光看它。例如印度人，他們一些謎樣
的事實不斷地出現在我們的專家面前，這些事實，不是不被

7.Zoller Wagner ，Butleroff （聖彼德堡），Crookes （
倫敦）等，之後還有Ch. Richet, C. Flammarion （甚至巴
黎的 "Le Matin "在兩年前，一篇"Je le constate ，
mais je ne léxplique pas" 文 章裏發表了他的看法 ）最後
還有G. Lombroso，以人類學方法做犯罪問題研究的創始
者，他和 Eusapia Palladino 一起做徹底的鬼的研究，並
接受這些現象。除了還有幾個學者單獨從事這方面研究的
外，漸漸成立了以此爲目的的組織（像巴黎教育心理學會
，他們甚至在法國做了訪問旅行，讓民眾對他們所做的有
客觀的認識。）

31

我們重視，便是像對待令人厭煩的蒼蠅一般，以一些膚淺的話語或字眼⑧打發它。H.P. Blawatzky 女士的確是第一位長期住在印度，將「野蠻」和「文明」聯結一起的人。從此，產生一個極大的精神運動，有許多的人參與其中，而且甚至還組織了「通神協會」。這個協會是由許多以向內功夫探索心靈問題的團體組成。他們的方法卻完全反面的，藉助於己存在的方式，將之套於一個精確的模式上。⑨通神論 ── 此運動的基礎，是Blawatzky女士發明的，以問答方式寫成，使學生能得到一個具體有關通神論的答覆。⑩通神論，據Blawatzky解釋為〝永恆的眞理〟（第248頁）。「一個新的眞理的傳播者，將會在通神組織找到人性，做為他的福音：會有一個表達方式，以包裹新的眞理；有一個組織，等待他的來臨，並為他掃除一切可能的障礙。」（第250頁）Blawatzky女士還假設，「到21世紀時，與今日相比，地球就是所謂的天堂。」以此做為該書的結論。但，即使說通神論者喜歡編造理論，過分樂觀地立刻給予千萬年來的問題一個答覆，解答觀眾的疑惑，它還是一個精神運動。這個運動在精神領域裏是個極大的原動力，幫助那些在黑暗裏摸索的人，為他們的心靈找個出口。

8.在這種情況下常用到催眠這個字眼，同樣的催眠，最先由 Mesmer 所用，却為學院所不恥。

9.參見例如Rudolf Steiner 博士的 "通神論" 及他在「Lucifer-Gnosis」的文章，關於認知的途徑等。我們可以確知，Rudolf Steiner 以人類哲學（Anthroposophie）為基礎的精神科學和H.P. Blawatzky 從東方哲學導出的通神論間的區分，康丁斯基當時還沒做。有關對兩者見解的剖析是那些年後才產生的。Max Bill 註，1962.8.18.

10 H.P. Blawatzky 著 "神通論之傾"・萊比錫・Max Altmann出版社，1907。此書於1889年就有英文本問世。

當宗教、知識和道德破產時（後者被尼采摧殘），一切外在的支柱也告解體，人們就會從外在**轉向自己的內在**。文學、音樂和藝術是最敏感的區域，它們以實際的形式標示出精神的轉型。它們立刻反映出今日晦澀的精神圖像，並提示那些最初僅是不為人注意的，甚至對大眾來說是不存在的細部的偉大性。它們也反映出人們所仍未預料到的大黑暗。它們漸形黯淡、漸趨憂悶。但另一方面，它們也離開今日這種沒有靈性的生活，轉而尋求非物質性靈的環境和題材。

這類的詩人在文學方面有梅特林克。他引導我們進入一個幻想的，形上的世界。他的「Maleine 公主」、「Sept 公主」、「瞎子」等不像沙劇風格化的歷史人物。他的作品沒有一個人物是過去了的。這些心靈為霧氣所蒙蔽，就要窒息死掉，並遭受一個看不見的超自然力的恫嚇。精神的黯淡、無知、沒有安全感和恐懼便是那些英雄人物的世界。梅特林克大概是預言家之一，是第一個看到墮落的報導者和懷抱希望者。陰沈的精神氣息、萬惡的魔掌、恐懼、迷惘、惆悵的英雄人物等都是他作品的材料。⑪

梅特林克完全以藝術的手法處理氣氛。有形的媒介（如陰沈的古堡、月夜、沼澤、風、貓頭鷹等）都扮演著象徵性的角色，有其內在的意義。⑫

梅特林克主要的工具是文字。**字是一個內在的聲音**。這個聲音部份（或主要）來自一個物體名稱的音響。當我們只聽到物體的名稱，而沒有見到實際東西時，腦袋裏就泛起它的抽象形象，非實際的物質，以此傳達至心理，產生溝通。所

11 Alfred Kubin 也是事先透視到淪落者之一。他的素描和小說「另一邊」描繪，人們被一個不可抗拒的暴力引入一個冷硬的虛空，恐怖的氣氛裏。

以,「綠色的」「黃色的」「紅色的」樹只是草地上一個物質的情況,是偶然的物質形態,我們聽到「樹」這個字時,便以此感覺它。技巧地應用字(依文學上的感覺),字的二次三次或多次的重複,完全視作品需要,它不但可以增強效果,也可以更顯露出字本身的精神特質。字應用的次數愈多,就愈遠離字面本身的意義(字的遊戲正是年輕人喜歡的,而長大後卻忘了),甚至於連字所代表的形象也被遺忘了,而只剩下純粹的音響。當我們聽這〝純粹〞的音響時,往往下意識地也聽到了這個具體卻抽象化了的物體。這時,聲音就直接傳達到心靈,發生一個更複雜的反應,一種比鐘聲、絲絃聲,掉落鋸片聲,給予心靈更震撼的超然感覺。這是未來文學的極大潛力。

字的魔力,梅特林克在「 Serres Chaudes 」裏發揮得淋漓盡致。他的字乍聽之下似乎很中性,但卻隱含著陰鬱的氣質。一個稀鬆平常的字(例如髮),在正確感覺的應用下,會帶有憂鬱、遲疑的味道。這就是梅特林克的方式。他顯現出雷、電、雲層後的月亮等這些物體,在舞台上比在大自然裏更能製造出恐怖的氣氛。真正內在的方式是永遠不會失去它的影響力。⑬而有雙重意義的字 — 一個是直接的,一個

12梅特林克在聖彼得堡導自己的戲時,曾用一塊布掛起來,當它是城樓。對他來說,做一個精細的佈景,毫不必要。他像兒童一樣,有偉大的幻想力,依幻想工作,遊戲似地工作。一根木棍當馬騎,一些紙烏鴉幻想成騎兵團,再捏弄一下,這些烏鴉羣又變成蜂窩。(見Kügelgen 著"一個老人的回憶")這種引起觀衆想像力的劇場,今天相當普遍,尤其蘇俄劇場,這是未來劇場從物質轉向精神的必要過程。

13只要比較一下梅特林克和波耳的作品就可發現進步的現象、藝術的方法、從物質(具像)走向抽象。

是內在的 ── ，是文學的純粹材料，它只應用於這種藝術，由此和心靈交通。

類似的情形，音樂上有華格納。他不僅利用戲劇的道具、佈景、化粧、燈光效果使英雄更個性化，也利用某些精確的題材 ── 純粹音樂的媒介，即藉音樂的方式表現出精神氣息，這氣息為英雄的前導，再由他發散出來。⑭最前衛的音樂家像德布西創造了一個精神的印象 他取材於自然，表現在音樂的形式裏。因此德布西常被拿來與印象派畫家並提。人們認為，他和印象派畫家一樣，很個性地將自然現象用在自己的作品裏。事實上，這只是不同的藝術，彼此相互學習的一個例子。他們有相同的目標。但如果說德布西的意義僅此，也未免太大膽了一點。除了這個為眾所知，與印象派的共同點外，這位音樂家的壓迫感特別強烈地表現在作品裏，我們從他的作品發現這個時代受苦受難的心靈。而且，他也不以全然物質性的音符 ── 標題音樂的特徵 ── 做出印象式的圖象，而是利用一個「象」的內在價值。

德布西受蘇俄音樂極大的影響（尤其是莫索斯基），所以也難怪他和蘇俄年輕作曲家有某種血緣關係，尤其是和史克利亞賓。兩者的曲子有內在的共通性，觀眾很難區分。這是說，他們連錯誤都一模一樣。有時他們突然從〝新的〞〝不和諧〞裏走出，而隨著世俗的〝美感〞。觀眾們覺得被欺騙，好如一粒網球，被擲來擲去，網則劃分兩方；一方是外在的〝美感〞，一方是內在的。內在美由於內在的必要性，是

14很多的嘗試指出，這種精神氣息不只是對英雄，而是對任
　何人有用。敏感的人不能在一個有令他討厭的人的屋子內
　，即使他事先不知有這樣的人存在。

不顧及外在的，因此對那些不習慣的人而言，內在美好像是醜陋的。一般人只視外在，而不願意去認識內在。（尤其在今日！）放棄一切世俗的美感，用盡各種方式以求忠實傳達自己的，在今天唯一的聖賢，卻只為少數人所知的，是維也納作曲家荀白克。這個被稱為〝自吹自擂者〞〝騙子〞〝江湖術士〞，在他的和諧理論裏說：「……每一種合聲，每一種跨越都是可能的。但是今天我已感覺到，有一些特定的規則，使我決定用這個或那個不和諧。⑮荀白克正確地體驗到，最大的自由 ── 藝術絕對必要的養料，並不是絕對的。每個世紀都有自己自由的尺度。連天才都無法超越。但它有窮盡的時候，而且一定要被用盡。這部頑強的車子，也許會盡其所能地抗拒。荀白克努力試著用盡這個自由，並且在內在必要性的路上掘到**新的美學**，他的音樂引導我們進入一個非聲學的，而是**純粹心靈**的音樂經驗。「未來的音樂」便由此開始。

在這個理想的理想之後，繪畫上開始了印象主義的奮鬥。結果產生教條式、自然主義式的所謂新印象派理論，也走向抽象：它的理論（被其視為守宙的通則）不是將一個偶然的自然固定在畫布上，而是將自然的光華表現出來。 ⑯

幾乎在同時，我們看到三種完全不同的現象：1. Rosetti和他的學生 Burne-Jones及他們的門生，2. Bocklin 派，3. Segantini，那些形式上的模仿者拖累了他。

這三個人，代表三種不同追求抽象的方式。Rosetti 轉向前拉菲爾時期，Bocklin 傾向於童話與神話，與 Rosetti 相

15摘自「合諧理論」〝音樂〞第十册Universal Edition　出版。

16見Signac　著：「從德拉克瓦到新印象派」。

反的，他以顯著的物體形態表現他的抽象。Segantini，表面上他是三者中最具象的。他取材自普通的東西（像山脈、石頭、動物等），畫得維妙維肖，但他賦予這可見的物質形態以抽象的造型。因此，他可以說是三者裏最不具象的。這是從外在尋找內在的例子。

另一種方式，較接近**純粹的繪畫方式**，傾向於探索新的形之法則的是塞尚。他懂得賦予一隻茶杯生命，或者更正確地說，從茶杯，他看到東西的本質。他使靜物畫不再是表面〝死的〞東西，而是內在活生生的東西。他處理東西正如處理人，因為他有能力**看到任何東西**的內在生命。他以色彩 ——**繪畫內在之符號**，和形 —— 抽象的，達成整體的和諧。不是一個人，一只**蘋果**或一顆樹展示在那裏，而是，他利用這些東西來塑造一個內在繪畫性的東西，這叫做圖畫。有同樣向度的一位最前衛的法國人是馬諦斯。他畫〝圖〞，並試著在〝圖〞裏再現它的〝神性〞。要達到他所需要的，只要以物體（人或其它）為出發點，和繪畫的東西 —— **色彩和形**。他很個性地把重點放在色彩，尤其這也是法國人的特長。像德布西一樣，他也常常無法脫離慣性的美麗：印象派深烙在他的血液裏。因此人們看到馬諦斯的畫，充滿了內在的生命力，由於內在壓迫而擠出來，還有其它一些畫，主要受外在的刺激產生（多麼常使人聯想到莫內！），只擁有外在的生命。這裏法國特有的繪畫裏的精巧的、美食主義的、純粹旋津式的美感，被拉上雲端，冷冷的高處。

而從來不屈居於這種美感下，另一位偉大的巴黎人是西班牙的畢卡索。他總受內心表現自我的驅使，風暴似的將自己投入一種方式或另一種方式裏。如果在這些方式之間有任何的鴻溝，他便漂亮地一躍到另一邊去，使得那一堆密砸砸非人性的跟從大失所望。他們還幻想以為趕上他了，而現在必

須再跟著他上七八下的，如此產生了上一個法國運動 ── 立體主義。這將在第二部份詳細地談。畢卡索利用比例關係達成結構性。他最後的那些作品(1911)，理所當然地走向破壞物質，但不是經由物質分解，而是將圖切割成一部份一部份，並且將他們的結構打散。我們可以注意到，他還是希望保存物質的像。他害怕沒有創新。當色彩在純粹素描式的形裏發生問題困擾他時，他就乾脆把色彩丟開，以棕色和白色作畫。純粹藝術形態裏的問題也同時是他真實生活上的問題。因此問題便是他的力量之源。馬諦斯 ── 色彩，畢卡索 ── 形，這是同一目標的兩種不同方式。

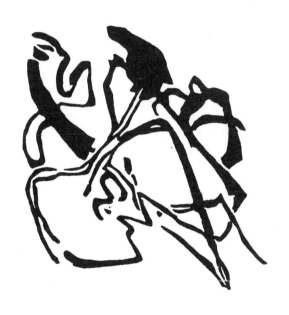

Ⅳ金字塔

漸漸的，各種藝術都能利用它們的媒介，以最好的方式，表達它們所要傳達的。儘管，或者說正由於它們間的差異性，沒有一個時刻像今天這個精神轉型期這樣，藝術彼此靠近。

所有上面說過的，都是努力追求非自然的，抽象的，**走向內在的自然**的胚芽。他們正有意無意地符合蘇格拉底所說：「認識你自己。」這些藝術家不約而同地研究並試驗材料，將之放在精神的天平上，創作符合它的藝術。

這個努力自然會造成將自己的元素與其它藝術做比較的情形。人們於是常以音樂爲典範。幾世紀來，除了少數的例外，音樂一直不是一項表現自然現象的藝術，而是用以傳達心靈的媒體，並創造音樂本身的獨特生命。

一個畫家如果不能滿足於自然現象的再現，而本身又是一個創作者，並希望將其**內在世界**表現出來，將會嫉妒地發現音樂 —— 最抽象的藝術，很容易達到他所希望的。於是，他便轉向音樂，並企圖在他的藝術裡發現同樣的方式。因此造成今日繪畫的追尋韻律感，追尋數學性、抽象的結構、色調的重複、將色彩帶進運動裡的藝術等。

藝術方式上的相互比較相互學習只會成功不會失敗，只要這個學習不是表面而是原則性的。也就是說，藝術必須相互學習，看它們如何處理，學會此，便能同樣**原則性地處理自己**的藝術。藝術家不能忘記，每一種媒體都有他特有的應用方式，他必須去發現這些特點。

形式的應用上，音樂比繪畫更聊勝一疇。但其它方面，音樂又比繪畫遜色。⑰例如，音樂是時間的藝術，能利用時間的展延。而繪畫沒有這個優點，可以在瞬間將全部內容傳達

到觀衆眼前。音樂，最不受自然的影響，因此，它的語言不需藉助於自然的形。⑱而繪畫，至今仍一直藉用自然的形來說話，因此今天它的主要任務是，認識它的可能性和方式，並試著以純粹繪畫的方式表現。藝術雖彼此相互隔離，但藉著內在的努力，相互的比較，將彼此更爲拉進。也因此，人們注意到，每種藝術都有自己特有的潛能，爲它種藝術所不能取代的。因此，我們方能將各種不同藝術的不同潛力結合起來。這個結合將隨著時間，必然能產生一種**不朽的藝術** （monumentale kunst)。一個能深入到自己藝術內在寶藏的藝術家，是精神金字塔裡一個令人稱羨的工作伴侶，他必能達到藝術的堂奧。

17這個區別是相對的。例如有時音樂也可以沒有時間的延展性，而繪畫却表現出時間。如所說的，一切說法只是相對的。

18可惜藉音樂再現一些外在形式的嚐試沒有了，它說明標題音樂只被狹窄的瞭解。最近又有人做音響試驗，模仿青蛙叫聲、養鷄場聲、磨刀聲等。對雜耍戲來說，這是可行的，有娛樂作用。但在嚴肅的音樂裏，這種出軌方式，只能做爲「賦予自然」的失敗的最佳例子。自然有自己的語言，它給人一種不可言喻的感覺，是模仿不出來的。若要以音樂表現養鷄場景象，模仿它的氣氛，使聽衆如同置身其間，是一點也不必要。若要塑造這種氣氛，也不應藉自外在的模仿，應該由內在藝術氣氛表現出來。

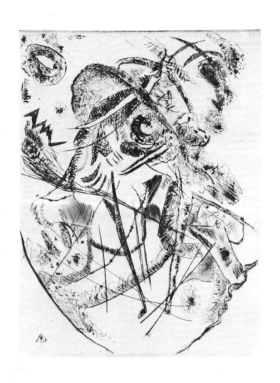

B.繪畫

44

Ⅴ色彩的作用

　　當眼睛溜一眼有許多色彩的調色板，主要會有兩種結果：
1.**生理的作用**。也就是，眼睛被色彩的美感和其它特質所迷
住了，觀者會感到一種滿足、喜悅、像口裡含著一口美味的
食物一樣。它吸引眼睛，好像吃了開胃的食物一樣，但這種
感覺就像手碰到冰塊，漸漸會消失。生理的感覺只持續片刻
，它很表面，如果不特別在意，也不會存留什麼印象。像摸
過冰塊的手，一旦暖和了，那冰冷的感覺便被忘掉。但如果
將這感覺深刻化，引起更深一層，心理的聯鎖反應，那麼，
色彩的表面印象可以發展為一種經驗。只有那些我們習以為
常的東西給普通一般人的感覺是完全表面的，而那些我們第
一次碰到的東西，給我們較深刻的印象。

　　兒童便是以此來感覺世界。對他們來說，任何事物都是新
鮮的。當他們看到火光，就想抓住它，却被燒到指頭，從此
便對火產生恐懼感。以後他又學到火光除了不友善的一面，
也有友善的一面，例如，它可以驅走黑暗，使白天延長，可
以使人溫暖，也可以用來煮東西，演有趣的戲。這些經驗聚
集起來，就是他對火光的認識，並儲存在他的腦袋裡。深厚
的興趣漸漸失去了，火光的各種特性，能夠演戲也失去吸引
力了。大家知道樹會有樹蔭，馬跑的快，汽車跑的更快，狗
會咬人，月亮很遠，鏡中人不是真的等等。

　　只有在人較高度發展時，對不同東西、本質的經驗領域會
不斷地擴大，這些東西方獲得內在的意義與合諧。色彩也是
如此，當它只是官能的感應時，只能產生一些很表面的影響
力，而當吸引力消失時，影響力也失去了。但即使這種情形
，簡單的作用還是有許多不同的方式。當眼睛被明亮的色彩
吸引時，眼會睜大而且明亮，碰到又亮又暖的色調時，就更

大更亮。例如朱紅色就像火焰一般，人們視之爲熱情的象徵。

黃色看久了，就像耳朵聽到尖銳的喇叭聲一樣，令人受不了，這時，便希望看到比較深沈或安定的綠色、藍色。這些基本的作用，更進一步可以深刻地影響情緒。2.**心理作用**，它會引起心靈的變化；是生理作用將之傳到心靈而發生的。

心理作用到底是直接產生或經由**聯想**而發生，一直是一個疑問。心靈和身體常互爲因果，所以可以說，當心理受震撼時，由於聯鎖反應而影響到生理。例如，紅色給人的感覺類似火燄給予人的，因爲紅色正是火燄的顏色。暖紅色給人刺激感，其它程度的紅由於使人聯想到血而引起痛苦或嫌惡的感覺。這裡，色彩引起生理上的聯想而直接影響到心靈，產生痛苦的感覺。如果是這樣的話，我們很容易以聯想來解釋色彩其它的生理作用，也就是說，色彩不僅對視覺發生作用，也影響其它的感覺器官。例如黃色給人酸的印象，這是由於和檸檬產生聯想的原因。

但這個說法不是那裏都行得通。單是色彩味覺就有幾百種說法。德勒斯登一位醫生談到一位 `精神高於常態` 的病人說，有一種汁，這位病人喝起來總覺得是藍色的。⑲我們可以假設說，愈是敏感度高的人，可以將反應立即傳到心靈。例如，將味覺傳到心靈，再由心靈反射到器官上（這裏指眼睛）這就像樂器的回聲反應，不需要人去彈它，自然他和另一個有人彈奏的樂器一起伴和。這種高度敏感的人就像一把又好又老的提琴，只要輕輕一碰就發出聲音。

19醫學博士Freudenberg 的「人格分裂」文章（"形上世界"第二期，1908，64—65頁）也談到色彩聽覺（65頁），作者認爲，比較若干圖表，仍無法列出一個通則。參較L. Sabanejeff 在 "音樂" 週刊，莫斯科，1911，第九期說的：一個法則不久一定會誕生。

這個假設不單是說明視覺與味覺的情形，而是所有感覺器官間的相互關係。例如，有些色彩給人粗糙、刺眼的感覺，有些光滑、柔軟，看了令人很想摸它（如紺青色、鉻色、茜草紅），這是觸覺的。還有，色調也給人冷暖不同的感受。也有的色彩給人柔軟的感覺（像暗紅色），而有的却給人很硬的感覺（如鈷綠、青綠色等）以致於剛從管子裡擠出來的顏料被誤以爲乾掉了。

　　我們也常用〝很香的色彩〞之類的字眼，這是嗅覺。色彩也能引起聽覺反應，它相當精確。例如，不會有人認爲鮮黃色似鋼琴低鍵的聲音，而暗紅色如女聲尖銳的高音。[20]

　　這個說法（根本上是聯想作用）在某些情況有它的重要性，但還不夠。聽過〝色彩治療法〞的人就會知道，彩色的光對人發生很大的影響。人們做了很多實驗，以利用色彩的力量。例如用在神經病患者上，發現紅色帶給人們興奮作用，也刺激心臟，而藍色有片刻的痲醉作用。如果將之試驗於動植物上也是如此的話，那麼，上面〝聯想〞的說法就不成立了。事實顯示，色彩隱藏著極大的潛力，能影響人的身體，這物理的組織，而却仍很少被探究。

20這方面，已經有很多理論或實際經驗。由於多面的相似性　　（還有物理的空氣、光線振動），人們希望在繪畫裏做出　　一個對位法。實際上也有人成功地實驗，藉色彩的幫助（　　如一朵花）使較缺乏音樂性的兒童記住一個旋律。A.　　Sacharjin-Unkowsky女士從事這方面工作多年，並建立一　　套特殊方法。"以大自然的色彩爲聲音記譜，以聲音畫出　　色彩。"她在自己創立的學校使用這套方法教學，並爲聖　　彼得堡音樂學院認同。另外，史克利亞賓依經驗所列音樂　　、色彩對照表和Unkowsky女士傾向物理性的對照表很類　　似。史克利亞賓將之應用於"普羅密修司"曲子裏。（史　　克利亞賓的表列於"音樂"週刊第九號，1911，莫斯科）

如果這裡〝聯想〟都不足以做為說明的話。當然也無法用以說明色彩對心理的作用。但大體說來，色彩是一個媒介，能直接影響心靈。色彩是鍵、眼睛是鎚、心靈是琴絃。藝術家便是那隻**依需要**敲鍵而引起心靈變化的手。**所以，很清楚的，色彩的合諧必須建立於心靈的需要上**。此即，**內在需要的原則**。

沒有音樂的人，
甜密的聲音也無法感動他，
容易謀叛、偷竊、欺詐，
他的感覺反應像夜一般沈，
他的目標像地獄一般晦暗；
不要信賴這樣的人！── 聽聽音樂！
　　（威尼斯商人，第五幕，第一景）

Ⅵ形與色彩的語言

音樂可以直接傳到心靈，並立刻得到回響，因為「音樂在人裡頭」。

「每個人都知道，黃色、橘色和紅色能使人振奮，表現快樂與富裕。」（Delacroix）[21]

這兩句話說明藝術間深切的關係，尤其是音樂和繪畫。歌德就說過，這個關係便是繪畫的主要基礎。這句預言性的話今天被證實了。而繪畫藉著這個關係走向抽象，而成為純粹繪畫性的構成。

構成的兩個主要媒介是：

1.色彩。

2.形。

形可以單獨存在，像一個物體（寫實或不寫實都好），或者是一個抽象的空間或面。

色彩不一樣。色彩不能無止盡地向外伸展。一個無邊無際的紅，只能以想像或在心裡看到。當我們聽到「紅」時，紅便進入我們的想像裡，毫無邊際，也許也被聯想到暴力。紅，我們不是實際地看到，而是抽象地想像到，它喚起精確和不精確的內在想像，而產生純粹內在、物體的聲音[22]。因為，單單「紅」字本身，並沒有說明色調的冷暖、明暗度。因此，它是不精確的。但另一方面它又是精確的，因為內在聲

21同註16，也請參較K. Scheffler 有趣的文章「色彩筆記」
 （裝飾藝術，1901，二月號）
22類似的結果有如下面樹的例子。但樹這個材料元素本身就
 在想像裏佔據一個大空間。

音是裸露地存在，它不需要冷、暖這種東西。內在的聲音就像當我們說喇叭或任何樂器的名字時，所想像的聲音。這個聲音永遠就是這個聲音，不會改變，不管它是露天演奏出的，或者在室內，是單獨演奏或者伴和其它樂器，也不管這聲音是由車夫、獵人、士兵或音樂家發出，是一樣的。

　　但如果這個紅必須以物質的形來表現時（如在繪畫裡），它必須1.在無限的紅色系裡選擇出一個確切的色相，也就是說，比較主觀的2.被侷限在面上，被其它必有的色彩分開，而改變自己。由於侷限和隣近色彩的影響）。前者是主觀的存在，後者是客觀的。

　　這裡形與色的自然關係，使我們注意到形對色彩的影響。形，即使它是完全抽象的，如幾何形，也有它內在的聲音，即它的精神本質。這個個性和形本身是同一的。三角形（不管是銳角、直角或鈍角三角形）有其獨特的精神本質。但當它和其它的形並列時，它的味道會改變，但質是不變的。就像玫瑰的香、是紫蘿蘭不能取代的。圓、方形……任何一種形都是這樣。㉓這時三角形正如上面紅色的情形，是主觀的本體寄寓在客觀的軀殼裡。

　　顯然的，色彩受形的影響。試試看，將三角形塗黃色，圓形塗藍，方形塗綠；再將另一個三角形塗綠，圓形塗黃，方形塗藍便可發現它們是完全不同的東西，有完全不一樣的影響力。

　　我們可以發現，某些色彩塗在某些形上，色彩本身的價值感便被抹殺，塗在另一個形上，也許只是變黯了些。總之

23方向，例如三角形的方向，即運動，也相當重要，尤其在
　　繪畫裏頭。

鮮艷的色彩又加上尖銳的形（如三角形塗黃），它的特質就變得更強烈。深沈的色塗在圓上，它的效果也會增強（如藍在圓上）。然當色彩與形不配合時，不應以「不合諧」視之，而應視爲新合諧的可能性。

色彩、形各有無限多，它們的組合方式有無限多種，產生的作用也有無限多種，是用之不盡取之不竭的。

形，狹義的說，是面與面的界限。這只是外在的，但它却隱含內在的質（或強或弱地表現出來）。所以，每個形都有它的內涵㉔。形因此是內涵的外現。這裏必須再舉上面鋼琴的例子，把「色彩」換成「形」：藝術家便是那隻依需要敲鍵而引起心靈變化的手。

所以，很清楚的，**形的和諧必須建立於心靈的需要上**。此即，**內在需要的原則**。

上面所提形的兩面性，可說明爲它的兩個目標。如果內涵豐富地表現，外在的形也必是完美的㉕。外在的形只是媒介，它有許多可能性，但概括起來，不外這兩種：1.形或者做爲界限，在面上將一物體的**範圍**劃出來。

2.形**保持抽象**，它不代表任何實際的物體，只是一個全然抽象的本質。它有它的生命、影響力。如一個圓形、三角形

㉔如果一個形顯得可有可無，如人所說的「沒什內涵」，也不能字面上的瞭解它。沒有一個形不說些什麼的，好如它不存在似的。只是聲音常常沒有傳到我們的心靈，例如，當它放置的位置不對時。

㉕"表情豐富"正確地瞭解是：形有時在它被抹殺時，才顯得表情豐富。有時它簡單只用一個暗示，只表現方向而已，而不拉拉扯扯時，可以把需要的，表現得最清楚。

、菱形、梯形及其它無數更複雜的形，他們沒有任何數學記號。他們是抽象領域裏享有同等權利的居民。

在這兩個類型裏，有無數的形，同時擁有這兩種元素，只是較傾向於物質或較傾向抽象。

形在目前是一項財富，藝術家從它那兒借來了一個個創作的元素。單只有純粹抽象的形對藝術家今天來說，是不夠的

對他們來說，這種形太不精確了。只偏限於「不精確」，等於剝奪他的可能性。排除了純粹人性的東西，因此表現媒介就更貧乏。

而另一方面，藝術裏沒有所謂全然物質的形。 要將一個物體一絲不變地再現，是不可能的。**不管怎樣，藝術家受制於眼手**，也許它們比他的不願超越攝影性目的，還更賦藝術氣質。有意識的藝術家，不滿足於物體的記錄，試著賦予它一個內涵，這人們以前稱之為理想化，後來稱之為風格化，以後又將不知會叫做什麼㉖。

毫無目的地複製物體的不可能與無意義（指藝術裏），及將物體淋漓盡致地表現的渴望，便是藝術家開始從「文學性的」色彩走向純粹藝術的起點。這又帶來構成的問題。純粹繪畫的構成，關於形有兩點：

26 "理想化" 本質上是追求美化一個有機形，把它理想化，但却容易變得公式化，而個人感覺反而變鈍。"風格化" 比較來自印象式的，他們的目的不是美化有機形，而是透過偶然的東西強烈表現出個性來。因此它有相當個人的表現，也比較藉外在說話。未來有機形的變化與處理是，讓內在聲音裸露出來。它不再是一個物體，而是上帝的語言的元素，它需要人性的，因為它將經由人傳遞給別人。

1.整個圖的構成。

2.創造出來的形，在不同的構成裏並列，一起成為一個大構成㉗。圖畫裏的物體（不管寫實或抽象）也屬於形，必然隨之改變。單一的形本身也許不具什麼意義，但在整個大構成裏却非常重要。它們是為整體構成而存在。

這裏，第一個課題，整個圖的構成，是決定性的目標㉘。這個昨日仍很害羞的被掩在物質追求之後的抽象，漸漸地顯顯露在藝術前面，之後成為藝術的潮流。這是一件理所當然的事。

剩餘的有機形，也有自己內在的聲音，它或者和形的第二個成分（抽象的）的內在聲音同一（兩個元素簡單的並列），或者個性不同（較複雜及可能必要的不合諧）。總之，也必須讓有機形發揮它的作用，即使它只是一個配角。因此，對寫實的物體的選擇非常重要。當兩者並置時，有機形可以是抽象形的支柱，也可能破壞抽象形。物體塑造的只是一個

㉗一個大構成可以是由若干小構成組成。盡管這些小構成外在也許彼此對立，但還是共同促成這個大構成（也許正由對立性而形成）。小構成又是由一個個形組成，它們又各帶有不同的色調。

㉘強烈的例子如──塞尚的浴婦，三角構成（神祕的三角形！）這種幾何構成是老原則，由於學院的濫用，使得它已不再具有任何內在的意義，因此被拋棄不用了。而塞尚却賦予它新生命，尤其強調純粹繪畫構成。三角形在這重要情形裏，不是羣體合諧的催化劑，而是響亮的藝術目標。這裏，幾何形同時是繪畫構成的媒介：重點主要是藝術性的追求抽象表現。因此塞尚將人的比例大膽地改變，不但整個形體呈三角形，而且底部變寬，往上漸漸變窄，好像一股內在的激流向上湧去，愈來愈輕，明顯地伸展。

54

偶然的聲音，當它被其它東西取代時整個構成的調子仍是不變。

例如，由一些人形組成菱形，我們以感覺來評斷，並想：一定要用人形嗎？或者可以用其它有機形來取代？如果這樣的話，構成的基調會不會因此破壞？如果會的話，這個有機的「人形」對抽象的形不但沒有幫助，甚至會破壞它。這時，應更換一個更適合於抽象的形，或使整個構成完全抽象。這使我們聯想起鋼琴的例子，但把「色彩」和「形」改為「物體」。任何物體都有自己的本質（不管它是自然界裏的，或是人所創造的）和作用。人們不斷受制於這個心理作用。它造成的結果，常留在我們的〝下意識〞裏，（並且仍然在那兒活潑的，有創造性的發生影響），很多甚至走上〝意識層面〞。有的人們可以從中解放，他只要把心靈關閉。「自然」，是人外在不斷變遷的環境，以不斷觸摸（東西）琴絃心靈）使之不斷變化。這些似乎零亂的影響主要有**三要素：物體色彩的影響、物體的形的影響、及形和色彩之外的物體本身。**

現在藝術家取代自然的位置，他可以支配這三個元素。我們可以結論地說，這兒也是以目的性為準。**物體（形合諧裏一個附著的元素）的選擇必須由心靈來決定。**這符合上面，物體選擇必須以**內在需要為原則**的說法。形愈自由的抽象、愈純粹、也愈原始。因此，一個構成裏，實體變成多餘時，可以去掉它，以純粹抽象或抽象物體代替，但總之，翻譯成抽象，或把抽象放進構成裏，感覺才是唯一的法官、領導者和權衡者。

而當藝術家愈常用到抽象形，便愈能進入它的堂奧。經由藝術家的帶領，觀眾也愈熟悉，瞭解，並能掌握抽象的語言。

現在，問題是：難道我們需要全然放棄物像，只用純粹抽象？這當然是個迫切的問題，從分析形的兩個元素（具象的、抽象的）我們就可得到答案。像每個說出的字（如樹、天空、人）都能引起內在的反應，物體也是。要消除反應就得將表現媒介減少。這是今天的情形。除了這個外，另一個答案可以用來回答所有藝術的問題，關於「必須」：藝術永遠自由，沒有所謂「必須」的。藝術逃離「必須」，如黑夜和白天。

關於構成的第二個課題，還得注意，整體構成裏的一個個形，在同樣條件下，發出的聲音應該相同，只是條件時時不同，而有下面兩種結果：

1.形的組合改變，調子也隨之改變。

2.形在同個環境裏（只要可能的話），動向改變，調子也隨之改變㉙。

從這兩個結果自然衍生出第三個。沒有任何事是絕對的。形的構成是相對的，它依1.形並列方式的改變，2.單一形體或細部的改變，而改變。形像煙霧一樣的敏感，只要略有更動，都可能使本質改變。所以，利用不同的形比重複用同一個形更容易得到同一個聲音，況且真正完全一樣地重複也幾乎不可能。如果我們只對構成整體特別敏感的話，那這句話較具理論的重要性。但如果我們由於使用較抽象或抽象的形（它們不具實體的詮釋性），變得更敏銳，那麼它就具有實際上的意義了。因此，一方面藝術的困難不斷增加，但同時形的表現方式也愈來愈多，不管是質或者量上。那麼，也就不會有什麼〝畫錯了〟的問題，取而代之會問：「畫出來的

㉙這就是我們所謂的運動。例如向上方的三角形比斜向的三角形穩固、安定。

56

形的內在聲音含蓄或展露到什麼程度？」而觀點的改變，會再使得表現方式更豐富。含蓄就是藝術裏一個極大的力量。將含蓄與展露聯結起來，將是構成的一個新主題。

沒有這個領域這樣的發展過程，形的構成是不可能的。那些無法觸及形（具像或抽象）的內在者，這種構成對我們來說只是空洞無意。正由於一個個形在畫面上似乎無目的的移動，更以為它是沒有內容的形的遊戲。這裏我們又發現同樣的尺度和原則，是我們到現在一直視為唯一藝術性的，並從其它的解放出來：**內在需要為原則**。

當臉或身體由於藝術上的需要而故意扭曲或「畫錯」時，人們除了碰到純粹繪畫的問題外，還有解剖上的，這點妨礙了繪畫的意向，也迫使人做一些無謂的計算。在我們的情形裏沒有那些次要的東西，只有本質性的 —— 藝術的目標。正是這些被視為無謂的，但實際上是嚴格可決定的可能性，將形扭曲，是藝術創作無限可能性的一個源頭。

所以一個個形的可塑性，它所謂內在機能的改變，它圖畫上的動向（運動），較傾向具象或抽象；指單一的形，及形的組合，組合又成為一個形羣的大形，單一的形和組成圖畫的大形形羣合在一起，還有，所有提過的各部份依合聲或對立原則，也就是說，一個個形的相遇，一個形受另一個約束，或者推移，一個個形或形羣的浮起或粉碎，將含蓄的與展露的結合一起，在同一個面上結合節奏性的和非節奏性的，結合純粹幾何式的抽象形（簡單的，複雜的）和無法指稱的幾何形，結合形的邊線（粗的，細的）等等——所有這些元素，使得純粹圖象的〝對位法〞成為可能，並能使之成為這樣的對位法。它會是黑—白藝術對位法，只要不加入色彩的話

色彩本身就是對位法的材料，和圖象一起可以成為繪畫的大對位法，使繪畫也變成一種構成，變成純粹的藝術，以盡

其神職。**但內在需要的原則** 懸在令人暈眩的高處，是個不可或缺的向導。

內在需要主要來自三個神秘的因素，它們由三個神秘的必要性組成：

1.每一個藝術家是創造者，表現出自己的（個人的元素）

2.每一個藝術家是時代的孩子，他表現出時代所特有的（風格內在價值的元素，由時代的語言，國家的語言組成──只要國家是以國家存在的話），

3.每一個藝術家都是藝術的僕人，表現藝術一般所特有的（純粹、永恆藝術性的元素，它通過所有的人、種族、時代，在每個藝術家、每個時代、每個國家的藝術作品裏可以看到。它是藝術最重要的元素，沒有時空。）

我們必須以智慧之眼透視前兩項，才能赤裸地看到第三項，如此也才會知道，一根〝粗糙〞雕刻的印度廟柱和一件所謂〝現代〞的作品一樣，充滿性靈。

過去和現在一樣，人們一直談著藝術裏的個人問題，這裏一句那裏一句，現在更談著未來的風向問題。但是，盡管對於今天的人而言，這個問題有多重要，百千年後，它會漸漸變得模糊不重要，終於變成無所謂而消失。

只有第三項純粹的藝術性，永遠活躍。它不因爲時間而失去力量，反而隨之而增加，一個埃及塑像給我們的震撼一定多於給予它那個時代人的。因爲它仍太受制於那個時代的一些特徵及一些個人，而顯得弱。今天，我們聽到它永恆的─藝術赤裸的聲音。

另方面，〝今天的〞藝術裏，作品若愈具有前兩個元素，便愈爲當代人所喜愛。而一件具豐富的第三元素的作品却可能爲當代人所棄。因此往往需要幾百年的時間，直到人們的心靈聽到這第三元素的聲音。所以偏重第三項元素的作品才

是偉大的，這樣的藝術家才偉大。

　　這三個神秘的需要性是藝術作品三個必備的元素，它們彼此關係密切、互為表裏，任何時代都表現出作品的統一性。盡管如此，前兩項還是具有時空性，它在超越時空的純粹永恆藝術性裏塑造一個比較不透明的軀殼。藝術發展的過程便是，將純粹、永恆藝術性從個人及時代風格元素裏掙脫出來。因此這兩個元素不只是一起完成的力量，也是阻礙的力量。

　　個人及時代的風格在每個世紀都有其特定的形，盡管他們看起來似乎有很大的不同，但機能上却息息相關，所以可以稱之為一個形；他們內在的聲音終就只是一個主音。

　　個人及時代這兩個元素是主觀的。藝術家選擇他所喜歡的形式，表現他個人和他的時代。

　　如此，漸漸形成風格，這就是外在、主觀的形。而純粹、永恆的藝術則是客觀元素，藉著主觀元素而使人能夠瞭解。

　　無法壓抑渴望傳達出客觀元素的力量，正是我們所謂內在的需要。而主觀性使得，今天以一個形表出，明天又以另一個形，像一個永遠不會倦怠的起重器、彈簧，不斷〝往前進〞。而精神不斷往前進。今天是內在合諧法則的，明天却變為外在的法則，由於外在的必要性而繼續使用它。因此，藝術的內在精神力量必然藉助今天的形做為墊腳石，以繼續往前進。

　　簡短地說，內在需要的作用和藝術的發展，是永恆的客觀性藉有時間性的主觀性，更進一步表現出來。

　　另一方面，主觀的奮鬥藉著客觀。例如今天被認可的形，便是昨日內在精神需要戰勝的結果，它仍留在某種解放、自由的外在層次上。今天的自由是經由奮鬥爭取來的。它對許多人却像〝最後的箴言〞這有限的自由的準繩是：藝術家可以用任何的形表達，唯一的是，這個形必須取自於大自然。從過

去我們可知，這樣的要求是有時間性的。它只是今天外在的表現，即今天外在的需要。但若從內在需要來看，就不應有這種要求。藝術家可以完全基於今天內在的基礎，並接納今天外在的限制，因此可以接著說：**藝術家可以用任何形式表達。**

而我們終於發現（這對任何時代都非常重要，更尤其是〝今天〞），個人、風格（包括國家的）不但追求不到，而且衡量下也是很沒意義的事。我們看到，藝術作品間的血緣關係，經過幾千年，絲毫沒有減弱，反而愈來愈強，它不是表面的，而是根植於根部 —— 藝術神秘的內涵裏。

而且我們也會看到，樹立黨派、追隨〝風向〞、要求作品的〝原則〞、符合時代的表現方式等，只會導致藝術走向錯路，必然使人不解、矇矓、愕然。

藝術家應該無視於一般人對形的見解，無聞於理論教條或時代的要求。他的眼睛應該開向自己內在的生命。他的耳朵應該朝向自己的心。然後去抓取任何一種不管被承認或不被承認的方式。

這是將神秘的需要表達出來的唯一方式。所有的方式都是神聖的，只要是基於內在需要的話。

所有的方式都是罪惡的，如果它不源自內在的需要。

但如果人們以此推論遙遠的未來，這理論對未來的人來說，不免又言之過早。藝術裏從來不是理論走在前頭帶領實際，而是相反。一切都由感覺開始。只有經由感覺，尤其在剛開始，要達到藝術的真確性。

如果一般的結構也可以純粹理論達到的話，創造的真實心靈（及它有關的本質），這個加號，從來不是透過理論創造或發明而來，它需要由感覺忽然地朝創作吹口氣而來。因為**藝術影響我們的感覺，感覺也影響藝術**。用再怎麼穩當的比

例，再怎麼精密的天平，由腦袋測量或推算，永遠也得不到一個正確的結果。這樣的比例也許永遠計算不出，也造不出這樣的天平㉚。比例和天平不是在藝術家之外，而是在藝術家裏，它是一種邊界感覺，藝術的節奏，是藝術家天賦的特性，在興奮時可以升高而成為天才式的啓示。歌德預言的，繪畫裏通奏低音（Generalbass，為曲子的定音部份，決定曲調的高低）的可能性，也應以此來瞭解。我們只能預示到這樣的「繪畫文法」，如果它真會實現，必然比較不是建立於物理的法則（如人們所嚐試過，今天又嚐試的立體派）而是**以內在需求為法則**，它是屬於**心靈的**。

如此看來，繪畫裏的大大小小問題，基本上都是關於「內在的」。今天很幸運地我們開啓了一條路，在這條路上，我們摒棄了一切外在的㉛，並以「內在需要」為主要基礎。但就像身體，經過磨鍊會愈來愈強壯，發育更好；精神也是如此。而被忽略的身體將愈來愈衰弱，精神也是如此。藝術家

30達文西，這位多才多藝的大師從湯匙思索到一個色表系統，湯匙上是不同的色彩。如此應會產生一種機械性的合諧。他的一位學生無法領略其中，深為其所苦，於是問他的同學，大師先生是怎麼搞這些湯匙的。他的同學回答說：「大師從來不用它」（見Mereschkowski着“達文西”）
31這裏“外在的”不應和“物質的”觀念混淆。前者我用來指“外在的需要”，它從來不超越世俗認同的、因襲的“美”。“內在的需要”沒有界限，所以常做出人們認為“醜陋”的東西。“醜陋”是因襲的觀念，它是過了氣的“內在需要”，繼續空泛的存在。過去所有與“內在”無關的，都被掛上醜的，與內在需要有關的才稱為美。而這也是對的；所有能喚起內在需要的，便是美的。它遲早會被同意。

天賦的才能像聖經裏所說的才能，不會被煙滅。而不能善用自己天賦的藝術家，就是懶惰的奴隸。因此，藝術家能夠認識這個磨鍊，不僅沒有壞處，而且是必要的。

方法是，將物質內在的價值放在客觀的天平上秤一秤，研究研究。在我們的情形裏，是色彩。它應該對每個人發生作用。

這裏我們還不需要套上複雜的色彩，只管簡單色彩的基本表現。

首先我們孤立色彩。讓單一色彩發生作用，如此，可做出一個簡單的圖表，這樣，看問題就簡單多了。

我們立刻可發現色彩的兩個部分：

1. 色調的寒暖。

2. 色調的明暗。

所以，色彩有四個調子：它們或者是1. **暖**且**亮**或**暗**2. **寒**且**亮**或**暗**。色彩的**寒暖**可簡單地說，是**傾向黃或傾向藍**。它像一個水平運動，暖色系順著水平方向往**觀眾**靠近，寒色則遠離**觀眾**。

色彩帶起另一個色彩的水平運動，本身也經由此運動而更有個性。而它自身却還有一個運動，將它們的內在作用強烈的區分開，它因此是內在價值的**第一個大對比**。因此，色彩傾向寒或暖有其無法衡量的重要性與意義。

第二個大對比是指黑、白即色彩的區分，它產生四個主音的另一對：色彩傾向亮或暗。這些色彩也有同樣的運動 —— 向觀眾靠近或遠離，但比較靜態。（參看圖表）。

黃、藍的第二個運動是它們的離心，向心運動㉜，這也有

32所有這些論點都是根據心靈與經驗的感覺結果，沒有實證科學的基礎。

助於第一個對立的形成。如果將兩個同樣大小的圓分別塗黃和藍，會發現黃圈放射出光，從中心產生的運動向人貼近，藍圈則產生向心運動，像一隻蝸牛不斷往內鑽。第一個圈令人覺得刺眼，第二個却又顯得陰沈。

如果再加上明暗變化，它們的影響力更大；當黃色愈亮時，它的效果愈強（簡單地說，即加上白色），當藍色愈暗（加上黑色），它的特性也更顯著。從這個觀察裏，我們又發現，黃色只有亮的黃，沒有所謂陰沈的黃色。所以黃色和白色，感官反應上很相近。同樣的，藍黑亦是。藍色可以深得近乎黑色。除了生理上的類似性外，還有道德性的類似，使（藍與黑，黃與白兩對內在價值截然不同，並使每對的兩個組員彼此更形相近（談及黑白時，將再進一步說明）。

圖表 I　　　**第一組對比色：I 和 II**
　　　　　　　　（內在特徵表現為心靈的作用）

I　　　　　　**暖**　　　　　**寒**　　　　＝第一組對比色
　　　　　　　黃　　　　　　藍

二個運動：

1.水平的

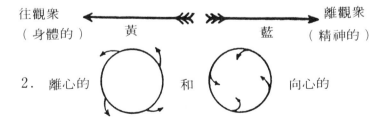

往觀衆　　　　　　　　　　　　　　　　　　離觀衆
（身體的）　　　黃　　　　　藍　　　　（精神的）

2. 離心的　　　　　　和　　　　　　向心的

63

Ⅱ	亮	暗	=第二組對比色
	白	黑	

二個運動：

1. 衝突運動

永遠衝突		絕無衝突但没
但仍有希望（生） 白	黑	有希望（死）

2. 離心和向心運動

　　如黃、藍一般，但比較僵硬。

　　如果人們試著將黃色（典型的暖色）冷化，就會產生綠色的調子，立刻失去這兩個運動（水平及離心運動），而帶有病態的感覺，但却有形上的味道。這就像一個充滿鬥志和精力的人，却被外在環境剝奪了一切。藍色可以用來煞煞黃色的氣燄。當黃色不斷加藍，**雙方的運動便互相抵消，成爲靜止狀態，於是綠色產生。**

　　白色情形也是這樣，不斷加進黑色後，變成灰色。灰色的質和綠色接近。但綠色裏的黃和藍像暫時麻痺一樣，它們的積極性可以再恢復。但灰色却不能。因爲形成灰色的白與黑本身就不是積極色彩。白、黑是靜態的對比色（它們就像一座没有邊際的牆，也像一只無底洞）。

　　組成綠的兩色，積極且本身又帶有運動，因此我們可以純粹依據理論上運動的特徵而確定色彩的精神作用。如果人們實際地研究色彩作用，必然得到相同的結果。的確，黃色的第一個運動，走向觀衆，可達到相當壓迫人的情況。（例如增強黃色的密度時）。第二個運動，越過邊界，將力量分散到四周。同時是每個物質力量的特徵，它無意識地忽然瓦解物體，而且無目的的向四方放射。另外，如直接注視（任何

一個幾何圖形的）黃色，會令人覺得刺眼，不安寧。這是色彩的暴力，它壓迫我們的情緒。㉝黃色的明調可使人達到不可忍受的地步，像又尖又響的喇叭聲或軍號聲。㉞**黃色是典型的塵世的色彩**，不會給人深沈的感覺。但若加入藍色，就有病懨懨的調子（像一隻沙啞的喉嚨）。如果用色彩來表達人的情緒狀況，黃色代表的就是瘋狂狀態，不是憂鬱或懷疑，是發怒的、盲目瘋狂、發癲的。瘋子便是這樣突襲人們，破壞一切，盲目地將精力向四方揮散，直到他整個人耗盡為止。像這樣的色彩比較缺乏深度感，而藍色是有深度感的色彩。我們可以同樣先看它理論上物理的運動；1.遠離人們，2.走向自我的中心。如果我們直接試驗藍色（塗在任何幾何形裏）對情緒的影響，必然得到相同的結果。藍色的深度感傾向很大，所以調子愈深就顯得愈密，內在的作用更顯著。藍色愈深，愈易喚起人們一種遙遠的意象，並且渴望單純和形上。它是天空的色彩。當我們聽到「天空」兩個字時，便聯想到藍色。

　　藍色是典型的天空色彩㉟，它有高度的穩定感㊱，可以深

33例如德國拜揚地區黃色的信箱就有這種作用，如果它沒有
　　失去原來的色彩的話。有趣的是，檸檬是黃的（很酸），
　　金絲雀是黃的（聲音很尖銳），這裏色彩有特殊的強度。
34色彩和聲音的互換是相對的，例如小提琴一樣也可拉出完
　　全不同的調子，有不同的色彩。同樣的，黃色不單用一個
　　樂器，它可由許多不同的樂器表現。這裏說的，主要是指
　　中間的情形，純粹的色彩，中度的聲音，沒有其它變化的。
35鍍上金色的光圈用以代表皇帝或先知（即指人—肉體的）
　　，藍色，則用來做為人格的象徵（指具有精神性的人）。
　　（見 Kondakoff 著，拜占庭藝術史，關於小品畫。第二冊）

如黑色，發出一股非塵世的憂鬱㊲，給人嚴肅的感覺。即使將藍色加白，它還帶有相同的特徵—遠離人們，像淺藍的天空，高高在上。藍色愈亮，它的質愈弱，直到變成完全沈默的白色爲止。淺藍色類似笛聲，深藍色像大提琴，更深的藍就像低音提琴。最深的藍，有喜慶味道，像風琴聲。

黃色比較尖銳，但缺乏深厚度。

藍色較鈍，調子不容易升高。

將黃、藍等量地調勻，就產生綠色。它們水平的運動相互抵消，向心與離心運動也相互抵消而產生穩定感。這是邏輯的推論。但以眼睛實際做實驗，結論是一樣的。這個事實不僅醫生承認（尤其眼科醫生），也爲大衆所熟悉。純粹的綠，是穩定的色彩，它不向任何一方移動，不會給人快樂、悲傷或痛苦的感覺，它不要求什麼，不吶喊什麼。這種不動性，對一個疲倦的人來說很好，但過度的安靜也容易給人沈悶感。我們只要看看以綠色爲主的圖畫就可證實。相對的，黃色給人溫暖的感覺，藍色則像一股寒流（這是主動的影響力，而人，此時就像只是宇宙恒常運動裏的一項元素）。被動性是純綠專有的個性，它同時帶有肥沃、滿足的味道。在人的國度裏，綠就像溫溫的中產階級，安穩、滿足，不向任何一方伸展。綠又像一條健壯的牛，站立不動，以呆滯的眼神望著世界。㊳綠是夏天，這個暴風雨季節的色彩，它踩過春天，埋在自足的寧靜裏。（見表二）

> 36不像我們後頭即將談到的線，是自足、世俗的，藍色是莊重、超俗的。從字面上即可瞭解，走往"超"俗之前，總要先經歷"世俗"，必須經過世俗的考驗、掙扎和苦痛。內在的需要也常被外在的所淹沒，認識這個需要，才是"安定"的泉源。但由於我們沒有"安定"，因此無法體驗藍色。

如果是傾向黃色的綠，就變得比較活潑、年輕、友善。綠色不斷加入黃，等於添入積極的活力。而若傾向藍，就變得深沈、嚴肅和有思慮性，雖然添入藍色也等於添入一個積極的力量，但却完全不同於前者。

綠色的無所適從和寧靜個性，前者當綠色漸亮，它的特徵也隨之增加，而後者在綠色變暗時也愈顯著。這是指加白或黑而言。純綠色在音響上類似寧靜、悠揚的小提琴聲。最後的兩色 ── 白與黑 ── 已大概地定義過了。白色常被認為不是色彩（尤其印象主義者，他們ヽ在自然裏沒有看到白色〃㊦），它是世界的象徵，一切色彩 ── 物質的特徵、本質，將隨之消失。這個世界高高在上，我們聽不見它的聲音。這種沈默像一座無邊無際的冷牆，不可跨越、不能摧毀般地橫在我們面前。

因此，白色對我們的心理而言，就像一個絕對的沈默，它發出的是內在的聲音，却似無聲，像音樂裏的休止符，是樂曲的段落而不是終結。這種沈默不是死亡，而是無盡的可能性。白色像沈默，可以忽然被瞭解。它是一個空，在開始和出生之前。宇宙初始的白色時代，冰河期時，聽起來大概就是這樣。

37其它還如紫色，我們下面所談的。
38理想的平衡也是如此。聖經也有這麼一句話：「你既不冷也不熱。」
39梵谷在他的信裏提出，他是否不可以用白色畫一座白牆？這個問題對一個非自然主義者不存在，因為他們把色彩學做內在的聲音，但對一位印象式的自然主義畫家來說，這樣做，等於謀殺自然。這個問題對任何一個時代任何一個畫家都深具挑戰性，像他瘋狂地將棕色影子改成藍色一般。（最有名的例子是“綠色天空藍色草”）梵谷的問題核心是「翻譯自然」，他傾向於表現內在的印象而不是外在的自然，它現在被稱為印象。

圖表Ⅱ
第二組對比色：Ⅲ和Ⅳ
　　　　（物理特性是互補色）

Ⅲ　　紅　　　　綠　　＝第三組對比色　　　　　　　：

　　一個運動　　　去除精神的 第一組對比色

　　自轉

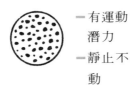

　　　　　　　　　　　＝有運動
　　　　　　　　　　　潛力
　　　　　　　　　　　＝靜止不
　　　　　　　　　　　　　動
　　　　　　　紅
　　完全沒有向心　或離心運動。
　　視覺上兩色混合＝灰色
　　如同　黑＋　白＝灰色

Ⅳ

橘　　　　　　紫　　　＝第四組對比色
　由第一組對比色產生　　即
　1.紅色加入黃—積極的元素 ＝橘
　2.紅色加入藍—消極的元素 ＝紫

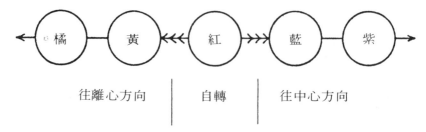

黑色意味著空無，沒有可能性，像太陽毀滅，像死亡，像永恆的沈默；沒有希望沒有未來。 音樂上，它就像樂曲的終止符，整個地結束了。這個終止是永遠的。這是一個外表沒有聲響的色彩，因此任何一個聲音弱小的色彩響起來都比它強而出色。不像白色，會使所有的色彩幾乎失去光澤，甚至完全破壞。⑩

白色一直被視爲快樂和純潔，而黑色像是一張陰沈的幕，有死亡的象徵。兩色均勻混合產生灰色，當然這樣的色彩也不會有聲響，沒有運動。**灰色沒有聲音，沒有運動。但灰色的不動性和綠色的靜止不一樣。**因爲綠色是介於兩個積極色彩之間，是它們的產物。灰色因此是**不動性，沒有喜悅。**灰色若愈深，就愈令人窒息，顯得很沒有希望的樣子。若加亮，就像空氣一樣，使色彩能夠呼吸，代表一個隱藏的可能性。另一種類似灰色的產生是視覺上的，混合綠色和紅色的結果——一個是自足的被動性，一個是強烈的積極性。⑪

紅色，正如人們所想的，是無邊際的、溫暖的色彩，它給人一種活潑、生動和不定的感覺，但沒有黃色那種輕浮的個性。它飽含精力、密度、方向感和衝勁，**但這種澎派和激情却不流洩出來，只在它自身，一種男性的成熟。**（請見圖表Ⅱ）雖然紅色是個理想的色彩，但它也有很多的差異性。紅色有各式各樣的紅，朱紅、玫瑰紅、茜草紅……從明到暗，

40例如朱紅色在白色上看起來顯得沒有光澤、骯髒，在黑色上就顯得刺眼、突出。淡黃在白色上會變弱、癱瘓，在黑色上就顯得明艷，好如從幕後直接解放出來，懸浮在空中，躍入我們的眼簾。

41灰色——不動、穩定。這是 Delacroix 早就預示到的，他曾試著混合紅和線，以求此效果。

無可計數；這些顏色有紅色的基本特性，冷暖度却不同。㊷

　明度高的紅色類似中度的黃色，給人力量、奮鬥、決心、快樂、勝利等等感覺。音響上，這個色彩有如軍號配上低音喇叭—這種壓迫人的強烈聲音。朱紅色則帶有尖銳的感覺，但它却可以藍色來抵消—好像在炙熱的鐵塊上澆冷水。朱紅色本身根本無法忍受冷的東西，一旦冷了，就失去它的質了。或更正確地說，加入冷色後，它會產生一個今天畫家所謂的骯髒色彩。但一個再怎無骯髒的色彩也有它內在的聲音，如果畫家避之不用，不正如過去的畫家害怕所謂純粹色彩一樣的偏狹!!記住，所有的媒介，只要它是源自內心需要的，都是純潔的，即使外在骯髒的，內在也是純潔的。另有兩種紅，有近乎黃色的個性，但比較不那麼向觀眾靠近。但紅色沒有黃色的離心運動，它是自我完成型的，也許因此它比黃色更受歡迎。我們可以發現，很多原始藝術裏用了這種紅色，或者很多傳統服飾也採用它，尤其當它在大自然裏和綠色互補更為漂亮。這個紅色本身有物質的、積極的個性，和黃色一樣，不傾向於深沈，只有處於高貴的環境裏，才有沈着的氣質產生。但若是加入黑色，則非常危險，因為，死寂的黑色會把它的熱度減低而產生一種近乎呆滯、僵硬的棕色。紅色在棕色裏只是一個無法被聽清楚的雜音。但盡管外在的音色是低沈，內在却是激烈的。如果很有技巧的使用棕色，也會產生無法形容的，很有節度的美感。這種紅聽起來像喇叭伴和鼓聲。

　茜草紅—冷紅色，像任何一個寒色，帶有點深沈的個性。

42每個色彩都可以是暖或冷的，但沒有一個色彩像紅色這麼極端，有那麼豐富的可能性。

（尤其加上蔚藍色）。它本身也有很大的變異性。當它內在不斷增長時，積極性就漸漸減少，但這個積極元素不會像在深綠色裏一樣完全消失。而且它永遠期待著新生，希望以它的潛能做一個跳躍的姿勢。此外，深沈的紅和深沈的藍有一個大的區別是，紅色給人一種物質的感覺，使人聯想到帶著激情的、中調、低調的大提琴聲。冷紅，若亮時，物質感就較強，但是指純粹的物質，聲音很年輕、充滿喜悅，如一位清爽、純粹的少女形象。這幅圖畫，很容易可以用音樂較高的、清晰的、唱和著的小提琴聲音表之。43這個顏色加白，是少女喜歡的衣服色彩。

暖紅適度地加黃，產生橘色。這使得紅色向外擴散，靠近觀眾。但也由於紅色，使橘色微帶莊重的氣質。它就像一個能夠證明自身能力的人，給人健康強壯的感覺。音響上，它像一口教堂老鐘或提琴拉著慢拍的曲子。

正如橘色，紫色是由於紅色加藍，發生向心運動而產生，它的特徵是遠離人們。但此紅色必須是冷紅加冷色系的藍，才符合這個色彩的質。

紫色因此不管在物質上或精神上都有冷紅的意味，即帶著傷感和病態。這個顏色適合做為老太太的服飾色彩，中國人也拿此色為喪服。音響上，它類似英國號角、蕭、木、笛的低沈聲。（例如低音管）44

43小鐘發出的純粹、快樂的、一個緊接一個的響聲，俄國人
　稱之為「莓子色的聲音」，因為莓汁冷紅的色彩看起來近
　乎小鐘聲音的明亮感。
44在藝術圈裏，人們常玩笑地回答說：「全紫了」，表示情
　況不妙。

以上這兩個色彩是紅加黃或加藍產生，呈不穩定狀況，在混合色彩時，人們就可注意到色彩的穩定感漸漸失去，好像看走索表演一樣，線的兩端必須維持平衡但什麼時候不再是黃色，不再是紅色？紫色的界限又在那裏？橘和紫，是色環裏第四組即最後一組對比色。物理意義上，它們和第三組一樣互爲補色。（請看圖表Ⅱ）

　這六個色彩圍成的環，像一條咬著尾巴的蛇（永恒的象徵），它們分成三組左右兩邊各代表著死亡和誕生。（看圖Ⅲ）

　顯然這裏所談關於幾個簡單色彩是很即興很粗糙的，連那些色彩的感情（像快樂、悲傷等）也是。因爲這些感覺只是心靈的物質表現。而色彩的層次就像聲音的層次，是非常精緻而且千變萬化的，它喚起人們極爲細膩的情感，却是文字所難以形容的。即使我們可以找到一個表達的字眼，也必然是不完整的。那些說不出來的感受常常被忽略掉，但這個被忽略的，却往往才是這個調子的本質。因此，**文字只能做爲提示或色彩外在的標記**。從文字的缺陷，我們希望未來的藝術能提供更現代更精確的表達方式。從各種不同的連接法裏，我們發現了一種；即爲了要眞確地表達色彩感覺，而用各種不同的藝術方式，彼此互相彌補本身的缺憾，以求完美地傳達。尤其不同的藝術有不同的特質，使表現方式更豐富。

　這種綜合藝術帶來的無限深廣度外，也有它們彼此之間的衝突性，這是大家都能瞭解的。

圖表Ⅲ

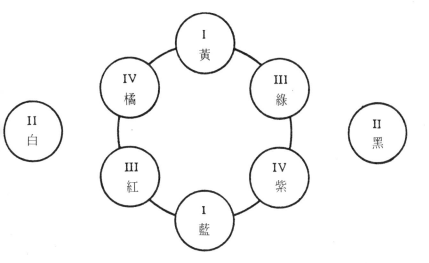

（羅馬數字指出對比組別）
環形裏，相對的兩極互為補色＝簡單色彩的生命，在生與死
之間。

常聽到人們說，如果以另一種藝術來取代此種藝術，不就是否認藝術間的差異性？不是這樣的。我們說過，任何一個聲音，絕對不可能一模一樣地複現。即使可能，它的外表一定帶有不同的色彩。即使假設說，一種藝術可以完全被另一種取代（不管內在或外在都可以精確地複現），那麼，這種重複法也沒什不好。因為不同的人對藝術有不同的敏感度（不管是作者或觀眾）。再若不是如此，複現也不是完全無意義的。複現可以使內涵的氣氛更為凝聚，這是感覺成熟化所必須的（即使是再怎麼精細的物體）。就好像為了使菓實成熟，溫室是必要的。例如往往重複的情節、思想和感覺可以加深人們的印象，即使他是一個感受力低的人。[45]

但我們不可以只拿這順手可得的例子以說明精神氣息。因為這個氣息精神上就像空氣，可以是純潔，也可以飽含不同的元素。不只是可見的事件或表達出來的思想、感覺形成這個精神氣息，還有我們看不見的事件，沒有說出的思想，隱藏的感覺，也一起塑成這個氣息。自殺、殺人、暴力、低俗的念頭、恨、敵意、自私、嫉妒、狹窄的愛國主義、結黨等，是塑造氣氛的一種精神本質。[46]而與其相反的，殉難、助人、高潔的思想、愛、博愛主義，為別人的成功而快樂，人道，正義，也同樣是這樣的本質，但它們如強烈可以殺菌的陽光，使精神氣息為之清純。[47]

45 廣告常以重覆的方式加強作用。
46 有一些自殺時期、敵對時期等。戰爭、革命（小型的戰爭）便是這種氣氛下的產物，它又因此而更被惡化。你用以衡量別人的尺度，也將被用來衡量你！
47 像這樣的時代，歷史裏也有過。有沒有比基督教還偉大的？在精神奮鬥時期把最弱小的也一起拔起？在戰爭或革命裏也有類似的動力出現，他們常常可以消除當時的瘴氣。

另一種更複雜的重複是，不同的元素以不同的形式出現，即綜合藝術。這種方式更強有力，因爲人對不同的元素有不同的反應。最容易感動人的是音樂，然後是繪畫，再是文學。此外，不同的藝術有不同的力量，它們可以共同作用，發生影響。

　一個個色彩難以解說的作用，便是不同價值賴以合諧的基礎。有的畫，藝術家選擇使用地方色彩。從頭到尾只用一個色彩或者將兩個色彩混合或並列，而產生第三色彩，這是色彩合諧法的基本形態。從上面所談的色彩影響力，從我們生活在一個充滿問題、預感、意義和矛盾的時代這個事實，我們很容易發現，以單一色彩爲基礎的合諧，最不適合我們這個時代。也許由於嫉妒或同情，我們聽莫札特的作品。他的東西對我們而言，像在庸碌的生活裏來一個休息，是喜悅也是希望，但它聽起來像是來自一個古老、陌生年代的樂聲。混亂的調子，沒有平衡感、沒有原則，意外的鼓聲，大問號，沒有方向地奮進，焦慮和渴望，斷裂的鍊帶，這些合而爲一，**對立與矛盾──就是我們的合諧。以此爲基礎產生的構成是將素描和色彩形合併，這些形各自存在，被內在的需要取來用，共同塑成一個整體，叫做圖畫。**

　只有組成它的每一部份是主要的，其它的（例如是抽象或具象）只是附帶的。

　將兩個色彩混合，是邏輯且自然的結果。而將兩色並列，一直被視爲不合邏輯、不合諧，却是今天我們使用的。例如將紅、藍並列，這兩個彼此沒有物理關係的色彩，却由於他們的對比，很引人注目，它的影響力大，因之今天被視爲最適度的合諧。我們的合諧是以對立原則爲基礎，它是任何時代藝術的大原則。但我們的對比是內在的對比，摒棄一切合諧原則的幫助（今天是障礙和多餘），孤立地站在那裏。

值得注意的，將紅、藍並列，也是原始民族所喜愛的，（如老德意志人、義大利人等），它仍保存在某些殘存的東西裏（像民族傳統的木雕神像等）⑱。例如我們從繪畫或塑像看到，聖母常穿紅色衣衫外罩藍色披肩。好像藝術家的用意是在表現，**上帝的**恩典降臨**人世**，並以**神性**籠罩**世人**。理所當然，在今天的合諧觀下，我們需要更多的表現方式。

　　不管是否被允許的色彩，我們都可以將之並列、混合，對比，一個色彩藉另一色彩來強調，或一個色彩由許多色彩共同強調，或由色彩的處理產生某種色調，色塊的精確劃分，或色塊相溶，都是純粹繪畫（色彩的）的可能性。

　　離開具象，走進抽象的第一步是，**排除繪畫的第三度空間，使它保留在平面狀態**。塑模完全被排除。如此，**一個實物漸漸變成抽象**。這就進一步了。但這個進一步往往又受制於實在的畫布。使得繪畫又具有材料感，這偏限了它的可能性。

　　爲了掙脫材料的限制，必得走向構成，必須放棄表現在一個面上的做法，嚐試將圖象表現在一個理想的面上——非畫布的面，而是畫布之前，即圖畫本身的面上。⑲因此一個平面三角形構成，經此，而變成立體三角構成，即三角錐（這就是「立體主義」）。但不久，由於過度集中在這種方式上，忘記其它可能性，它因此漸漸地沒落。這是內在需要原則應用於外在常會有的結果。正因爲這種情形，人們更不應或忘，還有其它方式，不但可以保有材料的面，也同時能塑造一個理想的面；這個面不是死板的兩度空間平面，而是當做

48還是"昨日的"Frank Brangwin 大概是第一個，在他早期圖畫裏使用這樣的色彩配置法。

49參閱慕尼黑新藝術家聯盟第二次展覽目錄裏Le Fauconnier的文章。

三度空間使用。單單線的粗細，形在面上的位置，形與形的相切，都是繪畫空間性的延伸。同樣的，若正確使用色彩，也可以展現出繪畫的空間。突出或凹入，往前或退縮，使畫如飄浮在空中，也是繪畫空間的延伸。再結合這兩種延伸，使之共鳴或相對立，便是一種最豐富、有力的繪畫構成。

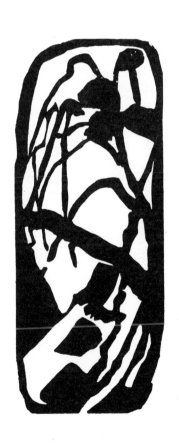

Ⅶ 理論

從今日合諧的特徵可知，我們愈來愈不可能建立一個完整的合諧理論，⑩或找到一個繪畫的基礎。所有這方面的嘗試只會帶來像達文西和他那些湯匙的結果。但如果說繪畫裏從沒有固定的原則像通奏低音，或說它們只會帶往狹窄的學院主義，就未免言之過早。即使音樂，也有樂理，但它就如任何活的東西一樣，過一段時間便會改變。另方面，它又可以像一部字典，能提供有效的輔助。

繪畫今天却有另一種處境，它才剛從模仿自然裏解脫出來。若說有人把形和色彩當做內在的主力，是完全偶然的。以幾何形做構成，並不是新觀念，古老藝術裏早就應用了（如伊朗）。但建築在純粹精神的基礎上是個漫長的工作，它剛開始時非常盲目，很牽強。畫家不僅得訓練他的眼睛，還要訓練他的心靈，如此，他自己就可以衡量色彩，而不只是接受一些外在（及內在的）印象，在作品誕生時，有決定的力量。

如果我們完全掙脫和自然的關係，滿足於獨立的形和純粹的色彩，那麼，我們只能做出幾何裝飾性的東西，草率的說，像領帶或地毯之類的。**形和色彩美**（盡管純粹美學者或自然主義者一再推崇美）**不夠做為藝術的目標**。我們也由於今天繪畫的處境，很少能夠內在的去經歷這些解放了的形和色彩構成。它有脈膊（如在工藝作品之前的），但脈膊在脈膊裏，只引起微弱的心靈變化。但如果我們想想，精神轉型是

50很多**實驗**已做過，大抵都是和音樂的平行關係。例如「新方向」，第35期，Henri Rovel 寫道：「繪畫、音樂的合諧法則是一樣的。」(第721頁)

怎麼如風暴般的，將人類精神生活的磐石 ── 實證科學連根拔起，並且可預見物質的溶化；那麼，我們也可以相信，只要再幾個小時，我們就不需再和純粹構成方式分離。

當然裝飾性藝術也不是全無生命的東西。它有它內在的生命，但今天却不爲人所知（如古老裝飾術），或者視爲不邏輯的混亂物，像有的圖案世界裏，成人和胎兒被同等對待，扮演相同的社會角色；有的圖案世界裏，四肢五官都變成生物，鼻子、牙齒、內臟各個都是獨立存在的生命。這種萬花筒似的圖案⑤，是物質的偶然性而不是精神的原動力。除此之外，其它是我們可以瞭解的。即使裝飾術是基於一種偶然性產生的⑤，它還是影響我們。而東方的裝飾和瑞典的、黑人的，古希臘的，又完全不同。我們常形容一件物品的裝飾很可笑、很呆板、很暗淡、很活潑，不是沒有原因的，這就像音樂裏的（快板、行板、莊重的、慢板等）表情記號一樣。

也許裝飾術也源自大自然（現代工藝也在田野樹叢裏尋找題材）。但如果我們假設，除了外在的自然外，沒有其它來源，**那麼像某些很好的裝飾藝術裏，形和色不是純粹外在的處理，而是用來做爲象徵，近乎象形文字。**也隨著時間，這些東西已不爲人所知，因此，我們更不能度量它的內在價值。例如中國龍形，每一部份的處理都有它特殊的意義，而我們却隨意的拿來做客廳、餐廳、臥室的裝飾，它對我們發生不了什麼作用，和桌上一朵花紋圖案沒有兩樣。

也許在我們這個晦暗時期的尾聲中，又會發展出一種新的裝飾藝術，不是幾何形構成。但今天，我們常以削足適履的

51這種混亂也是某種眞確的生命，但却是另一國度的。
52前述的世界擁有一個它獨屬的聲音，它是必要的，並且提
　供一些可能性。

暴力方式做裝飾藝術，好如以手指打開蕊苞，希望花早早開。今天我們仍然依賴外在的自然，我們的形必須從那裏創作出來。而整個問題是：我們怎麼做？我們有多大的自由去改變形？那些色彩可以使用？

自由可以隨藝術家的感覺為界限，由此可看出感覺的養護是多麼必要且無限的。

下面的例子就可以用來說明問題的第二部份。

當暖紅色不再被孤立視之，不再是抽象的概念，而被應用為一個東西的元素，例如和一個自然界的形相並用時，它內在的價值就會全然改變。

紅色和不同的自然形一起，會有完全不同的作用，但它們都和原來孤立的紅色作用有關係。我們常把紅色和天空，花、衣服、臉、馬、樹聯想一起。紅色的天空可以是指黃昏落日或火光等等。這是「大自然的」（喜慶的，威脅性的）作用。

然後得視和紅色天空聯在一起的東西如何被處理而定。如果它有因果關係，並和其它可能的色彩湊在一起，那麼，它的效應在天空就更強。但像其它抽象的東西，和自然沒有什麼關連，也就減弱天空的〝自然〞印象。紅色和臉的關係亦如是。例如一張紅色的臉可以說是情緒激動或燈光照射的結果，如果我們知道臉之外的其它情形，就可知道這個紅到底是怎麼回事。而紅色和衣服則完全不同。衣服可以是任何色彩，使用紅色，是純粹藝術上的原因，和物質本身沒有關係。但這件紅衣服和穿它的人會產生相對的關係。如果整件衣服的圖畫給人悲傷的感覺，這個記號若又特別顯示在穿者身上（例如從穿者的舉手投足，身體姿勢，臉部表情等），那麼，這件衣服和人便給人非常強烈的哀傷氣息。而另外一個

本身就帶著悲傷氣息的色彩，可借戲劇性的元素減輕它的印象⑤。這我們在對比色的原則裏談過。紅色本身不會給人悲傷的感覺，但它使用在這樣的情形裏，會使這個悲傷顯得更戲劇性。⑤

紅和樹在一起，又是另一種情形。紅色的基調仍然保留，一如其它情形，但會被加上「秋」的心靈價值。（「秋」這個字意味著一種心靈狀態，是一個觀念性的字）。紅色完美地和樹結合，形成孤立，沒有戲劇性的作用，這在衣服裏我們提過。

紅馬又完完全全另一回事。紅馬聽起來就非常怪異，因為沒有紅色的馬，因此它必須有一個特殊的背景。或者，它只令人產生好奇的感覺（這是表面的，而且是和藝術本身無關的感覺），或者視之如童話。⑤一個普通的自然景觀或人像模型和這樣的馬擺在一起，給人莫名其妙的感覺，它們永遠無法合而為一。「合一」便是合諧的定義。由此我們可以推論說，如果我們將一張圖割成四分五裂，秩序也搞亂，然後試著做不同的拼湊方式，但不管是那一種方式，它內在原來的價值仍然可能保存著。因為一張圖的結構元素是存在於它的**內在的需要**，而不是外在的。

觀衆也很習慣尋找一張圖的意義，即圖每一細部和細部間外在的關係。我們這個物質時代，在藝術上，造就了一批觀

53必須強調的是，所有這些例子，只是很概要性的，它們很通俗，很容易受整體構成的作用或輕輕一試就全然改變。可能性有無限多。

54必須注意，像「悲傷、快樂」這種字眼很粗糙，它只用以暗示一個精細、非具體的感覺變化而已。

55如果童話沒有整個被翻譯出來，就會像電影式的童話圖片一樣。

衆（尤其所謂的〝行家〞）不能單純地面對一張圖畫，而是狗扒糞似地搜索一切（像寫生、藝術家的心理風景、氣氛、技巧、解剖上、透視上等等），一一檢視，惟恐遺漏什麼。但他們就不去感覺一張圖畫的內在生命，讓圖畫自己說話。他們沒有一隻可以看穿這些外在事物的眼睛。當我們和一個有意思的人交談時，總是希望能看到這個人的內在，去瞭解他是怎麼感覺事物，他的基礎思想是什麼，而不是去探討他說話時唇舌的位置（解剖學上），如何吐氣（物理學上），或用了些什麼字，這些字怎麼拼，等等這些無謂的東西。因為，這些東西只是外在偶然的形式，而不是他個人**感覺與思想的根本**。面對一件藝術作品亦同。如果我們都能達到這種情境，藝術家也不再需要藉助自然的形來說話，而用形與色本身交談。對立，（像那塊給人傷感印象的紅布）可以非常強烈，但必須能夠在同一個道德的面上。

即使能夠這樣，我們有關色彩的問題也未全部解決。非自然的物體加上合適的色彩，容易產生文學味道，整個構成看起來也像童話。這又使得觀眾去追究畫裏的寓言性，對純粹色彩本身依舊沒有感覺。總之，這種情形裏，色彩永遠無法直接發生作用，因為外在的表象壓過內在的。況且一般人都很懶惰地停留在事物的表象，而不深入地探索。他們會說所有深刻的東西都在這個表面上，但他們所謂的深，深如沼澤，不似海洋。還有沒有一種藝術比「立體的」更容易接受的？總之，一旦觀眾沈入這個童話國度後，他的心靈就不再感覺了，作品本身也因此毫無意義了。因此我們必須發現一個形式，不會給人童話幻覺的，㊿而且可以不防礙色彩力量的。為此，借助自然形體（不管寫實或非寫實）的形、運動、色彩，外在不能給人一種敍述的印象。如果它愈能遠離這些表象的東西，它的影響力就愈純粹也更深刻更內在。

例如一個簡單的運動，人們不知它的目標—外在的東西爲何，因此它更有意思，也充滿神秘性，爲人所好奇。如此，它只是一個純粹的事件。一項簡單的普通工作（例如只是做舉重的準備），如果人們不知那是幹什麼的，它就愈富吸引力，既神秘又有戲劇性。人們好奇地駐立旁觀，直到發現那原來是怎麼一回事爲止。一個不爲人知的簡單運動，對人們來說，充滿了各種不同的可能性。類似的情形在抽象裏更容易發生。抽象的思想，可以使人離開實際生活的事物，而專注到內在的東西。但當他又想起，街道—實際生活裏，根本沒有這種神秘的東西時，對這運動又毫不興趣了。運動的實際意義消滅了它的抽象意義。「新舞蹈」便是基於這樣的原則建立的。它是唯一能善用運動的內在意義於時空中的媒體。舞蹈的起源似乎和性有關，這我們從若干民族舞蹈裏可發現。後來因需要，它又發展爲祭神的儀式，這始終停留在應用運動的層面而已。後來漸漸添入藝術色彩，經過數百年後，發展成芭蕾。芭蕾語言今天已變得愈來愈不可理喻，對未來而言，那種東西未免太天眞，因爲，它只表現物質的感覺（愛、恐懼之類的），必須由其它更細膩的東西取而代之。因此，今天的舞蹈改革是鑑於這點缺失產生的，但它也從舊有的形式裏得到許多的啓示。鄧肯便是古希臘舞蹈和未來舞蹈間的橋樑。同樣的，畫家們也從原始藝術裏尋找靈感。當然這是舞蹈（音樂也是）的過渡時期，我們需要爲新舞蹈塑型，運用運動的內在意義及法則，以求達到目的。這裏，運動的傳統美學不得不丟掉，文學—敍事性也是不必要的。

56和童話空氣之爭就和前面的與自然之爭一樣。若硬將"自然"擺在圖畫裏，多麼容易違反色彩構成的意願。要畫自然，比和自然爭容易多了。

音樂或繪畫裏，沒有什麼叫做〝難聽的聲音〞，〝難看的色彩〞，任何的聲音或色彩只要適當，只要是基於需要，便是美的。不久，我們將也可發現舞蹈的內在價值，它的內在美將會取代外在美。那些所謂「不美」的動作，忽然都會美麗起來，展露它無盡的魅力和影響，於是未來的舞蹈就誕生了。

　　未來的舞蹈、與音樂、繪畫站在同一高度，成為第三個藝術元素，實現舞台構成即第一件不朽的藝術的作品。舞台構成包括了三項元素：

1.音樂的運動
2.繪畫的運動
3.舞蹈藝術的工作運動

從上面所談關於純粹繪畫的構成，讀者必然了解我對於三項元素結合的舞台構成會說些什麼。

　　繪畫裏包含的兩項元素─素寫(Zeichnerisch)和著色，但每一個元素都有自己獨立的生命，它們結合彼此的特點，產生繪畫的構成。同樣的，舞台也可以結合上列三項元素做構成。

　　上面提過史克利亞賓的音樂色彩實驗，雖然只是初步的嘗試（即以色彩加強音樂印象），但這只有一個可能性。而舞台構成有三個元素，有無數的可能性，如以兩個元素加強第三個元素，或各自獨立（當然這是外表上的獨立），或交替出現，等等。荀白克尤其曾在他的四重奏裏應用了「元素各自獨立」的方式，我們看到它們內在的結合力是多麼強烈而豐富。於是人們相信這三個同一目標的元素，將為我們帶來一個新的世界。我不能再繼續談這個東西，讀者只要應用繪畫裏的原則，就可以看到一個理想的未來舞台。這條走往新國度的路，必是佈滿荊棘，坎坎坷坷的，**但內在需要的原則**永

遠是拓荒者的座右銘。

從上面舉例談形和色彩的應用，我們知道1.什麼是繪畫之路，2.原則上應如何去走。這條路**處於兩種情形裏（即今日的兩個危險事物）：右邊是極端的抽象，色彩完全表現在幾何形裡（裝飾性），左邊是極端寫實，外表太強烈，色彩只是附著於物體的形上**（幻想性）。就在同時存在著可能性（也許只是今天）。去跨過右邊的邊界，甚至超越它，同樣也跨過左邊的，也超過它。在這些邊界之後（這裏我只是概要地說），右邊是：**純粹抽象**（比幾何形更高的抽象）；左邊是**純粹寫實**（即高度的幻想—最冷硬的材料表現的幻想，在這之間的是無限度的自由、深廣度和豐富的可能性。今天是自由的時代，偉大世紀就要來臨。⑤⑦而這個無限的自由也是極大的不自由，因爲所有這些可能性都是從同一根部長出來的 —— 它隨**內在需要**召喚而來。

藝術超越自然，這不是新的發現。⑤⑧新的原則也不是從天上掉下來的，它們和過去與未來互有因果關係。

對我們較重要的是，這個原則今天是怎麼樣的，我們將如何藉著它的幫助而達到明天。必須強調的是，這個原則不能暴力的應用。只要藝術家的心靈是在這樣的水平，他的作品必然自然地將之表現出來。今日所謂的解放，由於內在需要而產生，它是藝術客觀的一股精神力量。尤其今天，**藝術的客觀性**尋求一個不受時間限制的展現方式。取自自然的形有

57關於這個問題，請看"藍騎士"書裏「關於形的問題」（
　　R. Piper 出版公司，1912）從盧梭的作品，我證實說，這
　　個時期的新寫實主義將和抽象一樣重要，它們甚至完全同
　　樣。

它的限度，防礙這條路的發展，因此被放棄，而以結構性的東西—構成取而代之。這樣的結果，也是相當不得已的。它的過度型如立體主義，我們看到一個自然的形，爲了結構目的而扭曲變態，這是何等不必要的事！

總之，今天我們用的是純粹結構的東西，這似乎是唯一表現客觀性的方式。如果我們想想，這本書的合諧定義是什麼，我們也就知道什麼是結構裡的時代精神，最富於表現性的不是清楚擺在眼前的幾何形，而是含蓄的，爲心靈 — 比較不是爲眼睛，存在的形。

隱藏式的結構也許被視爲是隨意畫在畫布上的東西，形與形間似乎沒有關連，但外在的缺乏關連性卻更說明它們內在彼此深深緊扣。外表似乎鬆散的，它們內在實際上溶合一砌。而且素寫上如此，着色上也如此。

這就是未來繪畫的合諧。這些並置的形，它們基本上彼此都有精確的關係，可以數學的方式將之表出，只是處理的方式比較不像數字那麼規律化。

58文學很久以來就表明了這個原則。例如哥德說：「藝術家以自由的精神站在自然之上，將之依他較高的目的來處理。……他同時是它的主人和奴隸。他是它的奴隸，因爲他必須藉助這個世俗的東西以使人能夠瞭解，以達目的。他也是它的主人；因爲這個世俗的東西是爲這個目的而存在的。藝術家以一個整體和世界交談，這個整體不是來自自然，而是他的結晶，或者說是上帝的氣吹出來的。」（見Karl Heinemann 著，"歌德" 1899年）當代人，Oscar Wilde 說：「藝術起於自然終止之處」，繪畫上我們也可以找到相同的觀念。例如Delacroix 說，自然對藝術家而言，只是一部字典，還有：「我們應該將寫實主義定義爲藝術的另一極。」（"我的日記"，Bruno Cassirer 出版社，Berlin 1903）

任何藝術的最抽象的表現形式是數字。

當然，這個客觀元素必須是溶合理性和意識的。（客觀的知識─繪畫的通奏低音）這個客觀性使今天的作品在未來仍然可以說「我是」，而不是「我曾經」。

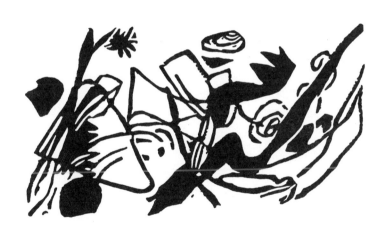

VIII 作品和作者

　　藝術作品是藝術家以一種近乎神話、神秘的方式產生的。從作者裡，作品得到獨立的生命，它有個性，有獨立的思想，也有物質眞實的生命。因此，它不是隨意或偶然發生的現象；而是負有繼起創造，積極的力量。它存在，它有能力創造精神的氣息，以此，人們評判作品的好壞。如果說形本身不好或太弱，是指它無法給人心靈感覺。⑤同樣的，好的作品不是因爲它〝畫得好〞（法國人的標準），**而是它有內在的生命。好的圖，如科學冷熱分別，一旦外在有點改變，內在就一定遭破壞**，不管它是否符合解剖學，植物學等科學。因爲問題在於作者是否需要這樣的形，而不在於是否忠實於形外在（這常是偶然的）的模樣。**色彩亦然，在於是否需要這個色彩**，而不問是否忠實於自然的色彩。簡而言之，**作者不是有權力，而是有義務，忠實於他的目的**。他有極大的自由選擇自己的方式，不受解剖學、科學的限制。⑥但若他不以自己的需要爲基石，這無限制的自由就堪憂。藝術上的權力是內在道德層面上的。整個生活（包括藝術）—純粹的目標。尤其，毫無目的的跟隨科學事實，比盲目地排斥它要好些。前者是模仿自然（物質的），還可用在某些目的上⑥，

59例如所謂〈不道德的〉作品，指不能引起人們心靈感覺的（即我們所謂非藝術的），或是能引起心靈感覺，而具有某種正確的形。這算是「好」的。但如果它除了心靈感覺外，還引起純粹身體的低俗感覺（如我們這個時代所稱），我們也不能只怪罪作品而不怪罪於有這種感覺的人。

60這個無限度的自由，必須以內在需要爲基礎（所謂的誠實），而且這不僅是藝術的原則，也是生活的原則。這個原則才是超人用以對付小人的有利之劍。

後者是一種藝術的欺騙，會帶來許多惡果。前者道德上是空的，使之僵化，後者卻使之中毒，使之病入膏肓。

繪畫是一門藝術，整體說來，**只要是藝術就沒有所謂無目的的創作**，流向空無。它是一個力量，充滿了目的，以精製化人們的心靈為依歸 —— 三角運動。它是一個語言，只能以適當的東西形式和心靈溝通，是心靈的糧食，心靈只有藉這形式才能得到它。

如果藝術放棄了這項職責，這個虛隙將無法彌補，因為，沒有任何東西可以取代它。⑥②藝術和人類心靈是交互作用的，當人類心靈引領著強韌的生命時，通常那時的藝術也是特別活躍的。而在這唯物時期，心靈被物質、無信仰、講究實際等所腐蝕，因此認為純粹藝術不是以人性為依歸的東西，藝術只是為藝術而存在。⑥③這裡心靈和藝術之間的那條引線已失去知覺，但不久我們將看到報應；藝術家和觀眾已無法溝通（因為他們向來藉助心靈語言彼此交談），觀眾轉身而去，並指那些作者為江湖郎中，帶一身伎倆四處行騙。

所以，做為藝術家，必須先改變情況，並認同他的職責。他必須做為環境的服務者，而不是主宰者，為更高的目的服

61如果模仿自然是出自一位藝術家的手，他的心靈是活的，
　就不會有死死的再現自然的情形；我們依然可以看到他的
　心靈，聽到他說的話。如Canaletto 的風景畫可以做為
　Denner的一些有名的憂傷頭像（慕尼黑繪畫陳列館）的相
　反例子。
62這個空隙很容易用毒害來填滿。
63這個觀點是這種時代少有的理想之一，它無意識地抗拒物
　質主義—要求一切有實際的目的。這又證明藝術是多麼強
　烈，不可抹殺掉，而且人類活潑又永恒的心靈力量可以被
　矇蔽，卻不可被扼殺。

務，職責是偉大而且神聖的。他必須教育自己，能深入到自己的心靈　養護它，並開展它，以滋養他個人外在的才能，不要像一隻無主的手套，空留一個手樣。

藝術家必須說些什麼，但他的職責不是去主宰形，而是，形式應該符合內容。⑥⑭

藝術家不是一個週末的孩子那般毫不負責任，他有一個艱鉅的任務，這是他的十字架。他必須知道，他的一切行為，感覺和思想可以塑造出一個精緻，不可觸摸而又堅固的材料，形成他的作品。他的自由因此是在藝術裏，而不是在生活裏。

和非藝術家相較，藝術家有三項職責：1.不能辜負他所具有的才能。2.他的行為，感覺、思想應創造精神氣息，以淨化精神世界。3.行為、感覺、思想是創作的材料，它本身也應對整個精神氣息發生影響力。如Sar Peladan所說，他不僅為「王」，有極大的權力，而且有極大的義務。如果藝術

64這裏談的是心靈教育，而不是要求在每件作品裏擠進一個意識或將這意識很藝術地包裝！這裏認為作品不是無生命的頭腦作業出來的。上面也說過，真正的藝術作品是神祕產生的。如果作者的心靈活著，他也不需要什麼頭腦作業或理論來支撐。他自己會發現一些要說的話，即使他還不能十分掌握，心靈內在的聲音也會告訴他需要什麼樣的方式，從何處可以取得（外在或內在的「自然」）任何一位依感覺創作的藝術家都知道，那些他所想到的形，對他而言顯得多麼突然和討厭，而另一個自己「冒出來」的，站在前者的正確位置上，顯得多麼不倫不類。Böcklin 說，一件正確的藝術品必須像一個即興。意思是說，構思結構，初步的構成應該做為達成目的的階梯；它對藝術家本身而言，也顯得不可預料。未來的"對位法"，也應如此視之。

家是「美」的傳遞者，這個美也必然是從內在價值發掘的，是我們到處可遇的。它只能以內在的大，內在的需要來衡量

這個需要性，使我們至今完成了一些正確的事務。

這個東西很美，因為它源自於內在的需要。

這個東西很美，因為它內在是美的。⑥

梅特林克，這位今日藝術的拓荒者，首倡心靈藝術，這將成為明日藝術之源。

他說：「世界上沒有任何東西像心靈那樣，渴求美，也很容易被美化……因此，很少有心靈會和一個獻身於美的心靈主宰對立。」⑥⑥

心靈的這個特徵就像油，有了它，精神三角緩慢的，甚至停頓似的運動，才能不斷地向前向上行進。

65這裏美不是指一般認同的外在或內在道德，而是指一切即使不能觸摸到的形，而能使心靈更精緻更豐富的東西。因此，繪畫的每個色彩內在是美的，因為它可以影響人的心靈，使之更為豐富。也因此一切外在 "醜" 的，內在也可以是美的。藝術裏如此，生活裏也如此，所以一切影響他人心靈的內在結果，都不是 "醜" 的。

66關於內在美（K. Robert Langewiesche 出版社。 ）

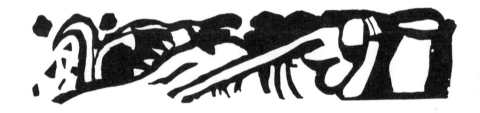

結語

　這裏所附八張圖片是繪畫裏，結構探究的例子。它們大約可歸納爲兩個類型：

　　1.簡單構成，它們是一些醒目而簡單的形，我稱爲旋律型。

　　2.複雜構成，它們由許多形組成，這些形又形成一個主要的形，我稱之爲交響型。

　這兩種類型之外，還有一些過程型，主要隸屬旋律型，它的整個發展過程和音樂的情形一樣。另外一些特例，也是加入其它法則產生的結果，這裏暫且不談。

　我們檢視旋律型時，撇開物質觀念，注視繪畫的形，會發現原始的幾何形或簡單的幾條線形成的動感，它的節奏在細部重複出現，幾條線，幾個形，形成多種不同的變化。這些線、形各有不同的目的。例如有收尾作用的，我以音樂上的名稱稱之爲〝延長記號〞⑥。所有這些結構形都有一種簡單的聲音，是任何旋律裏會有的。所以我才稱之旋律型。經過塞尙和Hodler　的努力，這個旋律構成今天稱之爲韻律式，這是構成性的再生。但用〝韻律〞這個字比較狹窄，是很顯然的。正如音樂裏，每一個結構都有自己的韻律，自然界裏任何東西的〝偶然〞分割也有一定的韻律在，當然繪畫也是。只是大自然的韻律，人們不知道，因爲我們不知道它的目的（某些正好又很重要），而稱之爲非韻律的。韻律與非韻

67例如看看Ravenna 的馬賽克，它的主要造型是三角形，傾
　　向它的其它形像，就愈來愈不明顯。張開的臂膀和門簾就
　　形成延長記號。

68塞尙的「浴者」明顯地，可視爲有開放節奏的旋律結構。

69 Hodler 的許多圖是旋律構成加上交響式的起音。

律的劃分是相對的又很因襲俗成。（如合諧、不合諧的劃分一樣，事實上這種劃分根本不存在）。⑱

古老藝術期的圖畫、木刻、小品畫等常應用複雜的「韻律式」構成，並帶有點交響型的原則。例如一些德國大師、伊朗人、日本人、蘇俄的聖像和尤其是一些民間的刊物上等等。⑲

幾乎所有這些作品裏交響型的構成還深深依賴著旋律型。也就是說，如果我們除去物象，讓構成展現，就看到一個構成，來自寧靜的感覺，安靜地重複，均勻的劃分。⑳這又使我們聯想起一些古老的合聲作品，莫札特，貝多芬，這些東西都或多或少和哥特式教堂高聳、莊嚴、寧靜的建築相似，平衡、均勻的劃分，是這種結構的精神要素。像這類東西都屬於過渡型。

至於新的交響型構成，旋律元素只具附庸地位，但因而有新的形象，我附上三張我的複製作品於後。

它們用來說明三種不同的來源：

1. 直接來自〝外在自然〞的印象，表現於素寫—著色的方式裏，這我稱之為「印象作品」。

2. 不知不覺產生的，大半是內在感覺過程的記錄，這我稱之為「即興作品」

3. 在我內心醞釀（緩緩慢慢）而成的作品，它們常是我做了初步設計後不斷修改、製作的東西，這我稱之為「構成作品」。理性、意識、目的性在這些圖裏扮演極重要的角色。但這不是經計算而得的東西，而是充滿感性的作品。有耐心的讀者一定可以瞭解我這些圖是以怎樣的意識製作出來的。

最後我要說，我們愈來愈接近，意識的構成時代，不久畫

家將以能夠結構性的解釋他的繪畫為傲（與純粹印象派者相反，他們以不能說明為傲）。

我們站在有目的的創作的時代之前，繪畫的這個精神和正在建立的新精神同為一體，因為這個精神心靈正是世紀的偉大精神性。

70這裏，傳統扮演一個十分重要的角色，尤其在變成民俗的藝術裏。這樣的作品主要產生自一個文化藝術的全盛時期（甚至沿續到往後的時期）。這些成熟開放的果實帶來內在寧靜的氣息。而萌芽期裏太多的鬥爭、衝突、阻礙的元素，破壞了寧靜。但最終嚴肅的作品都有寧靜的味道，但這個最後的寧靜（優越性）不容易被當代人發現。每件嚴肅的作品，內在似乎寧靜而優越的說著：「我在這裏。」面對作品，愛或恨自然化而為無，這句話恒存在那裏。

圖版

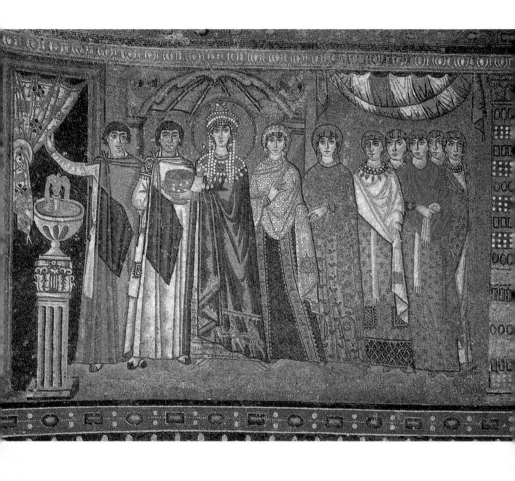

王妃蒂奧特拉（Theodora）與侍女們　547 年　馬賽克
拉分那（Ravenna）的聖維達烈教堂

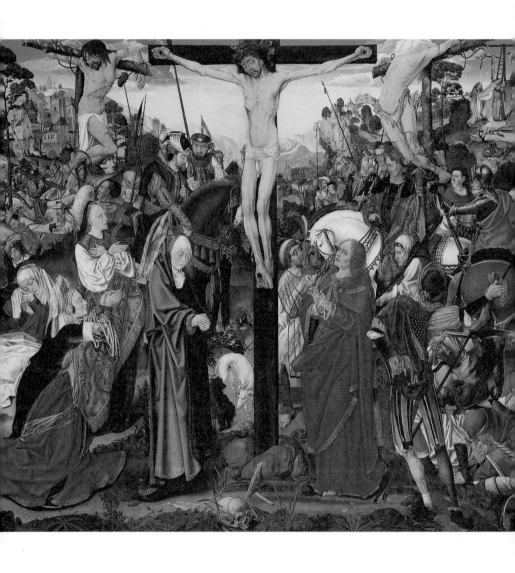

德國亞琛教堂祭壇的裝飾品　耶穌殉難
約 1495 年　油彩、橡木　107.3 × 120.3cm
此作現為德國亞琛大教堂珍藏之〈耶穌殉難〉三聯作之一，極度悲傷的
畫面，來自於科隆聖塔・科隆巴教堂內的三聯作。

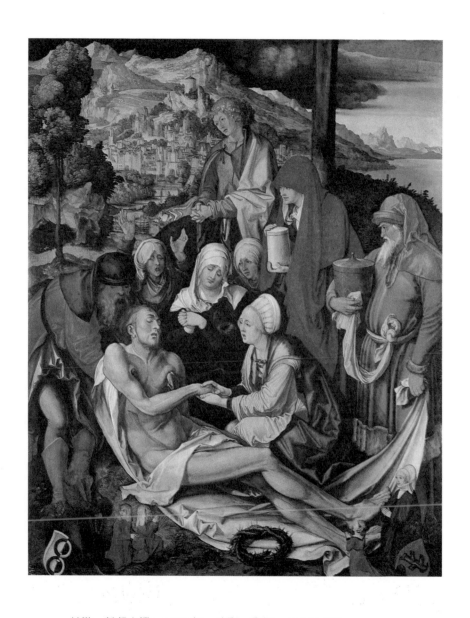

杜勒　基督之慟　1500 年　油彩、畫板　151 × 121cm
慕尼黑國立繪畫館藏

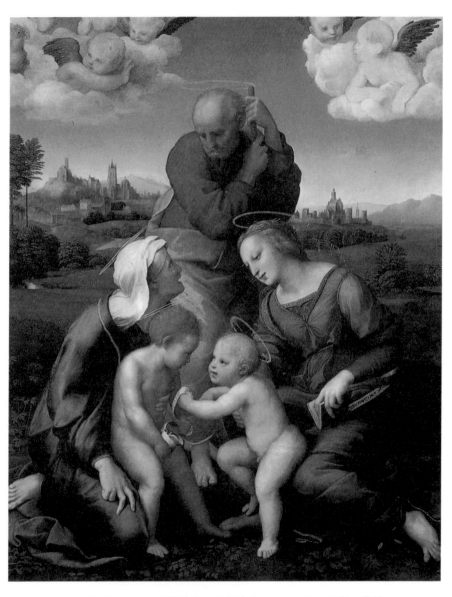

拉斐爾 卡尼吉阿尼家的神聖家族 1507年 油彩、畫板
132×98cm 慕尼黑國立繪畫館藏

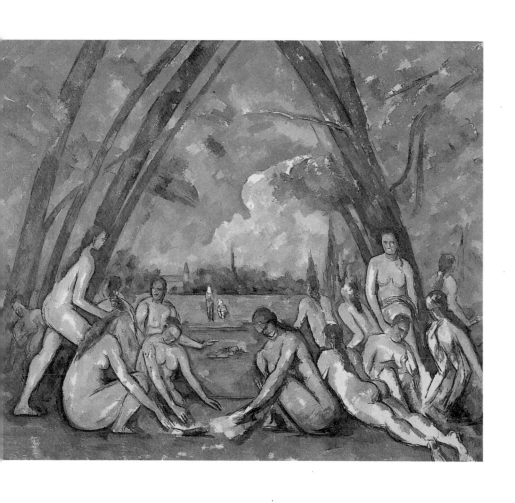

塞尚　浴女　1895-1906年　油彩、畫布
208 × 249cm　美國費城美術館藏

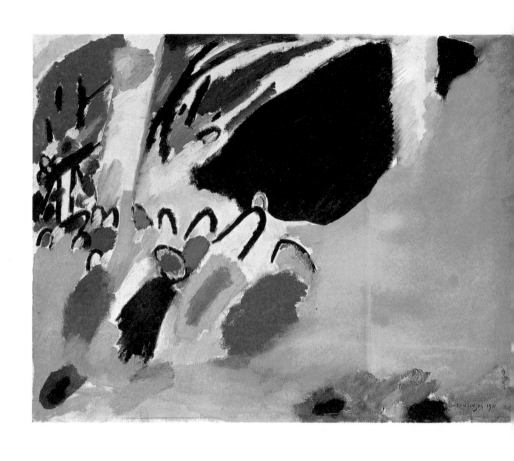

康丁斯基　印象第 3 號（協奏曲）　1911 年　油彩、畫布
77.5 × 100cm　慕尼黑國立繪畫館藏

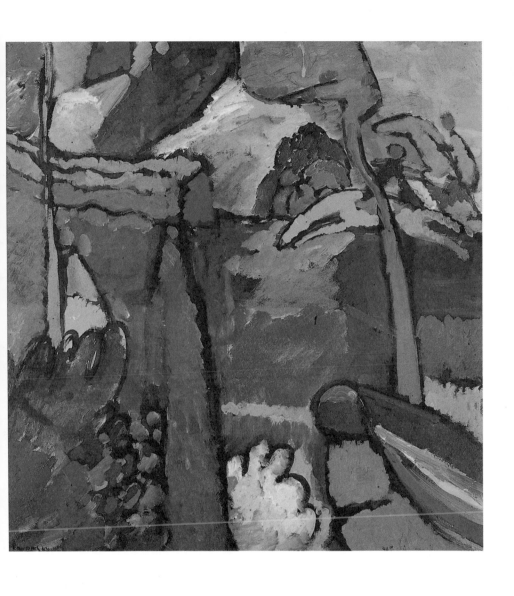

康丁斯基　即興第 5 號（協奏曲）　1910 年　油彩、紙板
71 × 71cm　美國明尼阿波里斯美術館藏

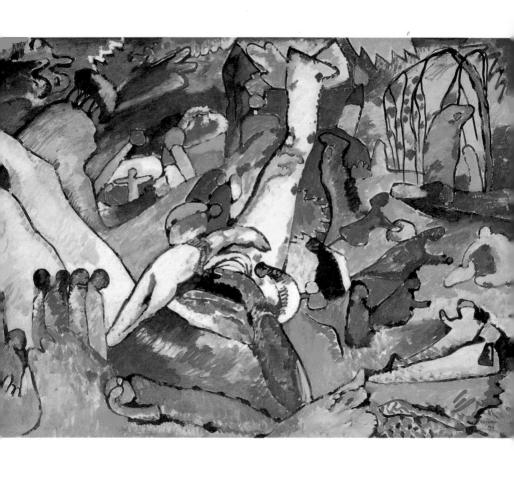

康丁斯基　構成第2號　1910年　油彩、畫布
97.5 × 131.2cm　紐約古根漢美術館藏

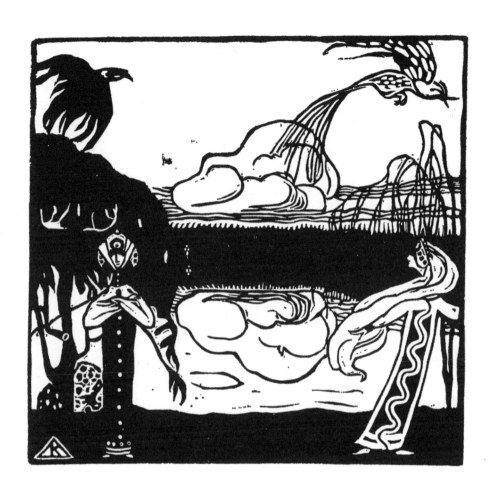

康丁斯基　飛鳥　1907 年　木刻畫
13.6 × 14.4cm　慕尼黑國立繪畫館藏

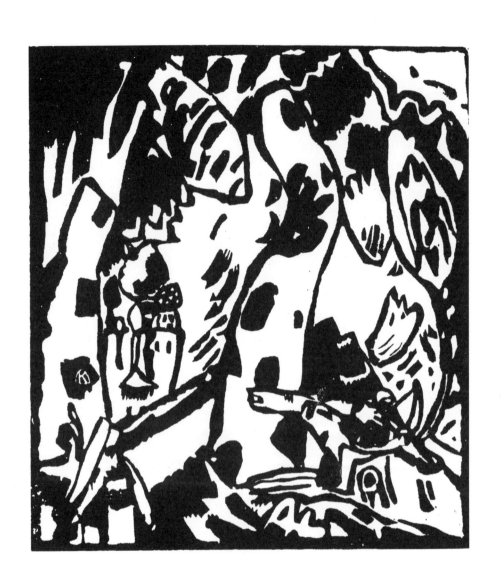

康丁斯基　風景　1908-09年　木刻畫

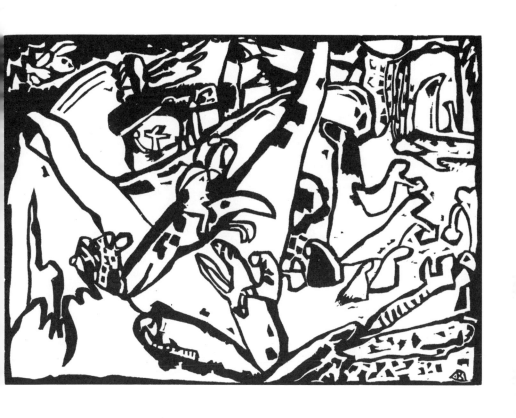

康丁斯基　即興　1911 年　木刻畫

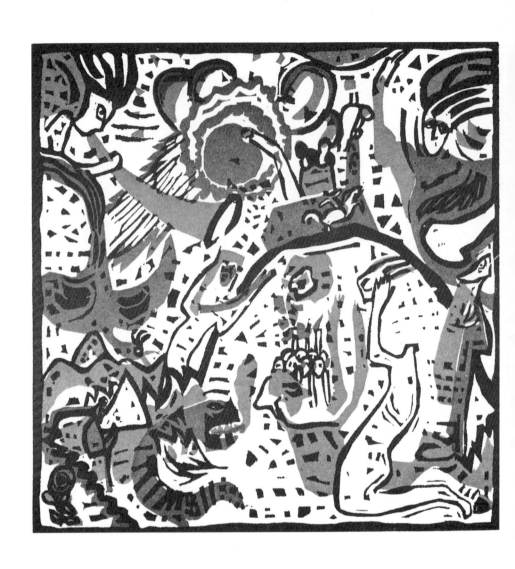

康丁斯基　彩色版畫　1911 年

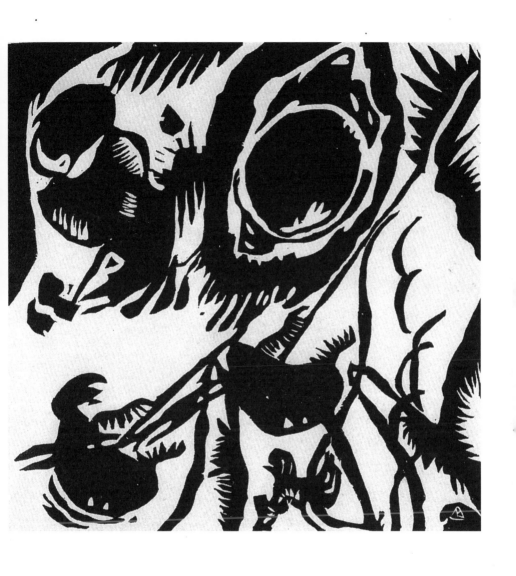

康丁斯基　即興第25號　1911年　木刻畫
慕尼黑國立繪畫館藏

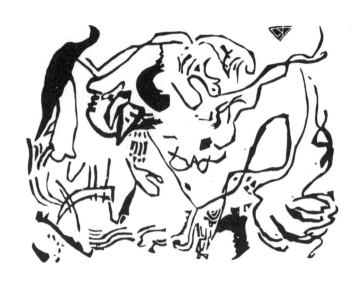

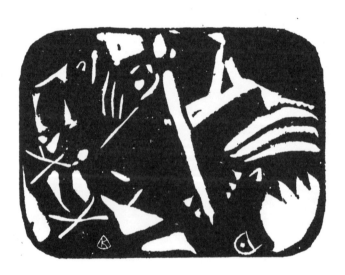

康丁斯基　木刻畫　1911 年

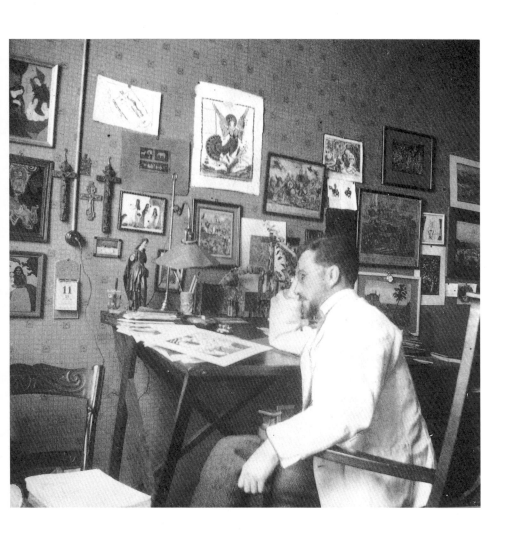

康丁斯基 1911 年在工作室，蒙特攝影。

藝術的精神性

康丁斯基◎著　　　吳瑪悧◎譯

發 行 人　何政廣

出 版 者　藝術家出版社
　　　　　台北市重慶南路一段147號6樓
　　　　　TEL：(02) 2371-9692～3　FAX：(02) 2331-7096
　　　　　郵政劃撥：01044798 藝術家雜誌社帳戶

總 經 銷　時報文化出版企業股份有限公司
　　　　　桃園縣龜山鄉萬壽路二段351號
　　　　　TEL：(02) 2306-6842

南部區域代理　吳忠南
　　　　　台南市西門路一段223巷10弄26號
　　　　　TEL：(06) 261-7268　FAX：(06) 263-7698

製版印刷　欣佑彩色製版印刷股份有限公司
初　　版　1985年8月
12　　版　2015年10月
定　　價　新台幣150元
I S B N　957-9530-10-6

二十世紀深具影響力的偉大藝術家康
丁斯基，一生寫出兩本被譽爲現代藝術
理論的經典名著—「藝術的精神性」和
「點線面」。此外還有「藝術與藝術家
論」及自傳性的「回顧」，並且和法蘭
茲・馬克共同編了「藍騎士」。

　　康丁斯基於1910年發表了「藝術的精
神性」，累積了他十年思考的筆記。

　　他說，此書的主要目的是：喚起體驗
作品之精神性的能力，這個能力在未來
是絕對必要的，它由無限的經驗形成。
喚起人們這種優秀能力，就是本書的期
待。

　　本書根據德文原著翻譯，編排也採原
書的形式，並獲該出版者馬克斯・比爾
先生的同意，由藝術家出版社發行中文
版。

ISBN 957-9530-10-6

00150

9 789579 530101